Guilin
Shanshuihua
Yanjiu

桂林山水画研究

汪瘦竹——

著

广西师范大学出版社

·桂林·

图书在版编目（CIP）数据

桂林山水画研究 / 汪瘦竹著. -- 桂林 : 广西师范大学出版社，2023.8
ISBN 978-7-5598-6285-3

Ⅰ. ①桂⋯ Ⅱ. ①汪⋯ Ⅲ. ①山水画－国画技法－研究 Ⅳ. ①J212.26

中国国家版本馆 CIP 数据核字（2023）第 152031 号

广西师范大学出版社出版发行

（广西桂林市五里店路 9 号　邮政编码：541004 ）
　网址：http://www.bbtpress.com
出版人：黄轩庄
全国新华书店经销
广西广大印务有限责任公司印刷
（桂林市临桂区秧塘工业园西城大道北侧广西师范大学出版社集团
有限公司创意产业园内　邮政编码：541199）
开本：720 mm × 1 010 mm　1/16
印张：11.75　　字数：150 千
2023 年 8 月第 1 版　　2023 年 8 月第 1 次印刷
定价：99.00 元

如发现印装质量问题，影响阅读，请与出版社发行部门联系调换。

序　言

≈

　　瘦竹先生是湖南人。湘人生性豪爽，洒脱不拘。当今画界前辈黄永玉等也是湘人，与之有着密切的联系。也许是血脉中的艺术因素过于浓厚，瘦竹先生在三十出头时就卸任县主要领导，"弃政从艺"，全身心地投入到书画创作、书画理论研究和书画鉴赏之中，且颇有成就。仅在书画理论方面，他就在全国专业刊物上发表了三十多篇论文。2020年，他出版了近三十万字的《瘦竹论书画》一书，仅过了一年多，又完成了《桂林山水画研究》这本十余万字的论著。此书对桂林山水画史和画论都作了较完整的论述。在画史方面，为了使桂林山水画不出现断代，瘦竹先生提出了自己的续代观点，并首次提出了桂林山水孕育了"米氏云山"的观点。在画论方面，他首次提出了桂林山水画中的"书卷气"与"金石气"等概念，并回答了它们是在何时出现的，是在哪一幅作品中首先呈现的，作者是谁。同时，他对现今桂林山水画的一些弊端表示了担忧，并提出了自己的看法。这体现了一位艺术家的责任感与使命担当。

现在的艺术界较为浮躁，能静下心来专心研究艺术，特别是研究艺术理论的已经不多了。瘦竹先生轻名淡利，甘寂寞，苦笔耕，勤钻研，保持了对艺术的"静心澄澈"和敬畏，这是十分难能可贵的。

是为序。

尤劲东

（中国美术家协会原理事，中央美术学院教授、博士生导师）

目 录

≈

第一章
————

桂林山水画源流

第一节　概　述

五代至北宋初，山水画南北分流。以荆浩、关仝、李成、范宽等为代表的北派山水悍悍、雄强、峭拔、旷远。宋代郭若虚《图画见闻志》云："画山水唯营丘李成，长安关仝，华原范宽，智妙入神，才高出类。三家鼎峙，百代标程。"又云："夫气象萧疏，烟林清旷，毫锋颖脱，墨法精微者，营丘之制也。石体坚凝，杂木丰茂，台阁古雅，人物幽闲者，关氏之风也。"荆浩、关仝、李成、范宽之画风，风靡齐鲁，影响关陕，实为北方山水画之宗师。以董源、巨然等为代表的南派山水清新秀丽、湿润淡雅。北宋米芾说董源的画"平淡天真，唐无此品"。明代画家沈周赞董源为"半幅江南"。清代画家王鉴说："画之有董巨，如书之有钟王，舍此即为外道。"他把董源、巨然和书法史上的钟繇、王羲之相提并论。董源的山水画对后世影响深远，为南派山水画之鼻祖。董源传世之作有《夏山图》（图 1-1）等。

图 1-1　五代·董源《夏山图》（局部）

　　桂林山水画属南派山水画的一个分支，自北宋诞生至今，已经有千年的历史了。它是以描绘桂林的山水景色为主，表现桂林的自然风光之美，并能为人们提供某种精神寄托的绘画。

第二节　桂林山水画的产生及特点

　　桂林为喀斯特地形地貌，地下溶洞众多，以溶蚀性拱洞穴为主，无山不青，无水不秀，无洞不奇，无景不美。韩愈赞曰："水似青罗带，山如碧玉簪。"桂林山水画在继承了南派山水画新韵秀美、温和淡雅特点的同时，也吸收了北派山水画峻朗旷远的特点。经过历代画家的不断探索，它形成了清新秀丽、温润平和、淡雅隽韵的特点。

一、桂林山水画的鼻祖——米芾

米芾（1051—1107），字元章，号襄阳漫士、海岳外史、鹿门居士，祖籍山西太原，后迁湖北襄阳，蛰居江苏镇江。曾任校书郎、临桂尉、书画博士、礼部员外郎等职。

米芾的仕途生涯，是从临桂开始的。宋神宗熙宁二年（1069），朝廷任命米芾为秘书省校书郎，相当于一个校字员。他开始走入仕途是在熙宁三年（1070）任临桂尉。熙宁八年（1075）十月前，米芾任临桂尉、含光尉。他在临桂为官期间，画了多少以桂林山水为题材的画已无法考证，也无一留传下来。宋代孙光宪《北梦琐言》载："（杨蘧）曾到岭外，见阳朔荔浦山水，谈不容口。以阶缘尝得接琅琊，从容形于言曰：'侍郎曾见阳朔荔浦山水乎？'琅琊曰：'某未尝打人唇绽齿落，安得而见。'"元代陆友仁《研北杂志》载："《倦游录》亦云：'桂州左右，山皆平地拔起，竹木茂郁，石如黛染。阳朔县尤奇，四面峰峦骈立。近见钱塘人家有米元章画《阳朔山图》。'米题云：'余少收画图……作于阳朔万云亭。'"遗憾的是，此画在明代已失传！但凭此画，可以说，米芾是我国第一位描绘桂林山水的画家，为桂林山水画之鼻祖。

二、桂林山水孕育了"米氏云山"

米芾是北宋时期的著名书画家、书画理论家。他与蔡襄、苏轼、黄庭坚合称"宋四家"。他的山水画早期师董源，但没有为董源的画法所拘束，而是在董源的基础上另辟蹊径，自创"落茄点"。他是北宋著名的绘画大家，绘画题材十分广泛，山水、花鸟、人物等无所不能，但成就最高的还是山水画。他不喜欢危峰高耸、层峦叠嶂的北方山水，而喜欢南方那种瞬息万变的云山雾景，隽韵意悠。所以，他在

图1-2　（传）北宋·米芾《山水图》

艺术上追求的是天真自然的风格。他所创立的"米氏云山"乃信笔而为，自谓"信笔作之，多以烟云掩映树石，意似便已"。这一特色与桂林山水的特点非常相似。这与他开始步入仕途便到桂林临桂为官，受到桂林山水的浸染有着直接的关系。故"米氏云山"是米芾长期受到桂林山水景色的感染，从中得到启迪而创立的。这是艺术来源于生活的实例。换言之，是桂林的青山绿水、梦幻景致孕育了"米氏云山"（图 1–2）。它对我国宋代之后的山水画创作有着重大的意义和深远的影响。

第三节　元代的桂林山水画

元朝的统治者入主中原建立政权后，认识到汉文化对国家治理的重要性。在元朝的帝王中，仁宗、英宗喜好文翰，并时有宸翰赐群臣之举。文宗则设置奎章阁学士院，招揽文人墨客。除此之外，随元统治者来到中原的色目人也很快地接受了汉文化，涌现出了一些杰出的文艺家，使书画创作呈现出繁荣景象。但桂林山水画的创作却表现平平，画家寥寥，作品乏善可陈。据史料记载，元代与桂林山水画有关的著名画家有高克恭、张彦辅等。

高克恭（1248—1310），字彦敬，号房山，大都（今北京）房山人，历任河南道提邢按察司判官、工部侍郎、刑部尚书等。他的山水画初学"二米"（米芾、米友仁），后学董源、李成，专取写意气韵，造谐精绝，主一代风尚，时谓"世之图青山白云者，率尚高房山"。元末明初画家夏文彦《图绘宝鉴》称其画："怪石喷浪，滩头水口，烘锁泼染，作者鲜及。"可见，他善用泼墨写意。他的作品神形兼备、气韵闲逸、元气淋漓、天真烂漫，集众家之长而大有思致，时

图1-3 元·高克恭《春云晓霭图》

人诗称："近代丹青谁自豪，南有赵魏北有高。"高克恭与赵孟𫖯南北相对，为一代画坛领袖。他的传世之作有《春云晓霭图》（图 1-3）、《春山欲雨图》等。

张彦辅，生卒年不详，道士，号六一，居燕京（今北京）。张彦辅精绘事，善画山水，尝用商琦法作《江南秋思图》。

高克恭、张彦辅二人的山水画均由米芾入手。高克恭的山水画是后人学习"米氏云山"的范本。他的《春云晓霭图》，高山峻朗，云雾缭绕，山腰阁楼半露，飞瀑流泉，一泻而下；云低处，绿水潺潺，老树长青，一叶小舟半隐半现，泊在岸边；岸上几间茅屋，被密莆围绕，旁边有拱桥流水。这些景致与桂林山水景致几乎完全一样。

值得一提的是，元代出了画史上第一位桂林籍画家丁方钟。桂林独秀峰下的读书岩中刻有他的孔子画像。至于他是否画过桂林山水，无作品流传，亦无史料记载。

第四节　明代的桂林山水画

明代的帝王同历代大多数帝王一样，也好翰墨，这对书画的发展无疑起到了很大的推动作用。桂林山水画受此影响，也有了较大发展。现在我们能见到的最早的桂林山水画，是明代邹迪光的《阳朔山图卷》，现藏桂林博物馆。

邹迪光（1550—1626），字彦吉，号愚谷，无锡人，万历二年（1574）进士，授工部主事，官至湖广提学副使。邹迪光工诗文，善山水画。其山水画笔法精细，风韵缥缈，一树一石，必求精妙，力追宋人。《阳朔山图卷》（图 1-4）为他归隐于无锡惠山愚公谷后所作。他在此图卷尾题："阳朔山图，山在阳朔县。出西北门，为阳朔山，

图 1-4 明·邹迪光《阳朔山图卷》（局部）

图 1-5 明·沈周《京江送别图》（局部）

为龙头山，为白鹤山，为仙人山，为威南山，为画山，为碧莲山，为膏泽山。山皆秀拔奇绝，烟翠凌空。其县志《形胜》云：'名环湘桂，山类蓬瀛，桂岭摩天，滩波径地，危峰叠峙，耸拔千寻，溅瀑激湍，奔流万丈，真秀甲九州，奇出震旦者也。'昔米海岳少时见此图，谓画笔形容，天下必无此奇岩怪壑。及宦游其地，涉历诸山，翻恨少时所见之图，尚未画其奇巧，遂自图一卷传于世。余止见其赝本，又不得身游其地，亦复仿佛为图，真捕风系影耳。"

从题跋可知，邹迪光没有到过桂林，也没有见过米芾的《阳朔山图》，其所绘《阳朔山图卷》是"余止见其赝本""真捕风系影"的一时兴致。邹氏的作品中并未有明显的"落茄点"，这是因为米芾画《阳朔山图》时才二十多岁，其山水技法还未成熟，"落茄点"亦未形成。邹氏的《阳朔山图卷》，画面风起云动，群山层峦起伏，空气湿

润，云雾漫在山腰和林间。山石的皴法粗疏厚重，简率中不乏精工，崎岖夸张的造型下富有层次和法度。从气韵上看，该作亦具备"米氏云山"的气息。画中平地拔起的奇峰，俊秀奇绝，千孔百窍的山岩奇石也与米芾"瘦""皱""漏""透"的石法相符。画面一定程度上体现了"米氏云山"的特点。

在邹迪光之前，明代大画家沈周承"米氏云山"画风，所作山水画与桂林山水的特点颇相似。

沈周（1427—1509），字启南，号石田、白石翁等，长州（今苏州）人。沈周是明代中期吴门画派的开拓者，与文徵明、唐寅、仇英并称"明四家"。他的《京江送别图》（图1-5）就是临米芾画风，画面大江宽阔，远山起伏，远近分明，杨柳、桃花、石岸等都被表现得淋漓尽致。江边人物作揖告别，小船缓缓离开岸边。画中的景致和桂林山水景致相近。

第五节　清代的桂林山水画

清兵入关后，由于统治的需要，清廷对汉文化比较重视。乾隆是丹青高手，堪称书画大家。桂林山水画在清代达到了一个高峰。清初以石涛为杰出代表的桂林画家，阔步登上了中国美术的大舞台。石涛因其经典画作，更是达到了绘画艺术之巅峰。

一、石涛与桂林山水画

石涛（1642—1708），原姓朱，名若极，小字阿长，号苦瓜和尚、清湘老人等，法号元济、原济等，广西桂林人，明靖江王朱亨嘉之子。石涛是杰出的画家、美术理论家，与弘仁、髡残、朱耷合称"清

初四僧"。

石涛为王室后裔，因幼时国破家亡，为避祸端，由太监偷带出王府，逃到全州湘山寺，遁入空门。他的绘画天赋在少时便已显露。在湘山寺时，他经常看着寺内的兰花画画。石涛流传下来的兰花作品逾50幅，被誉为继赵孟頫之后最负盛名的画兰大师。

康熙初年，为避祸乱，石涛从全州湘山寺逃到安徽宣城，先后在敬亭山广教寺、金露庵、闲云庵等寺庙驻足。在此期间，他常游黄山。黄山的景致勾起了他对桂林山水的回忆。此中感触，唯有石涛自知。他的代表作《山水图册》就是在这一时期完成的。他在画中所表达的诗意以及作品的意境，令后人倾倒。

石涛在宣城期间，结识了许多文人墨客。他们经常在一起吟诗作画，交流创作经验。当时，黄山画派的代表人物梅清是石涛的忘年交。二人经常结伴到黄山写生、创作。黄山的奇峰怪石、云雾幻境使石涛联想到家乡桂林的山水景色，并激发了他的创作灵感，使他创作出不少传世之作。

康熙十七年（1678），石涛离开宣城前往南京。此时正是他的绘画艺术走向成熟的时期，也是他不甘心由王室后裔遁入空门，仍想步入庙堂的时期。康熙的两次召见，让他倍感兴奋、荣耀。康熙到名刹长干寺时，石涛随众僧一同被召见。后来，他又在扬州平山堂恭迎圣驾。康熙当众叫出了他的名字，这让他欣喜若狂。此事对他的影响很大，使他产生了入朝为官的想法。他特为此画了一幅《海晏河清图》，署名"臣僧元济"。可见，他对大清属臣之称非常满意，并为此而骄傲自豪。此时，他虽身在禅门，心却向着红尘。于是，他满怀希望，北上京城，期望能入仕。

在京城，他结识了一批达官贵人，甚至朝廷重臣如大司寇图公、

辅国将军博尔都等。这些上流人士请他吃、喝、玩、乐。这一时期，他的创作状态极佳。其巅峰传世之作《搜尽奇峰打草稿》（图1-6），就是在此期间创作的，堪称国宝。他尽力为这些权贵们作画，但无一官员会举荐或重用一位前朝王室后裔。这些人与他的交往只不过是附庸风雅而已。现实使他清醒过来，使他认识到自己步入仕途的想法是天真的、幼稚的。于是他写了一首哀怨诗："诸方乞食苦瓜僧，戒行全无趋小乘。五十孤行成独往，一身禅病冷如冰。"幻想破灭后，他怀着一颗失落凄凉的心于康熙三十一年（1692）离开京城这个曾经让他充满希望的地方，南下扬州，全身心地做一名释门画家。好在他绘画天赋极高，能巧妙地将这种失落感转化为绘画的动力。这段时间，他的画充满了动感和张力，异于常人之画。他的山水画笔法流畅，尤

图1-6 清·石涛《搜尽奇峰打草稿》（局部）

其点苔，密密麻麻，劈头盖面，丰富多彩。他特别善于用墨，枯湿浓淡兼施。他最善用湿笔，通过水墨的渗化融合，表现出山川的氤氲和深厚之态。他的山水画，或笔简墨淡，或浓重滋润，酣畅淋漓，空间感很强。他的画面，或为全景式，场面宏阔，或为局部特写，景物突出，以特写之景传达深邃之境。他的作品不拘泥于细节，具有一种豪放郁勃之气势。

石涛流传下来的绘画中，没有描绘桂林山水的画作。那么，他画过桂林山水吗？这是一个无法直接回答的问题。笔者在研究他的山水画时发现，其中有很多桂林山水的元素。将他的经历和山水画结合起来分析，可以得出这样的结论：他不画桂林山水，一是为了躲避灾祸，二是不愿想起那段国破家亡的痛苦经历。但是，他又非常眷恋王室的荣华富贵。这是一种十分矛盾的心理。于是，他把这种情感倾注到他的山水画作中。他在康熙三年（1664）作的《山水人物图卷》，画中的景色，与桂林山水很类似。他在康熙二十六年（1687）作的《细雨虬松图》，用墨淡雅，笔墨华滋，那山如竹笋般拔起，和他的老家桂林靖江王府中的独秀峰极为相似。画中的远山无任何线条，仅用极淡的水墨渲染，朦朦胧胧，若隐若现。这也是桂林山水画中比较常见的一种表现方法。其实，这就是一幅桂林山水画，只是画名不用桂林或漓江而已。

石涛不仅在绘画上取得了杰出的成就，在美术理论上也贡献卓越。他在《苦瓜和尚画语录》中提出了"一画论"，以及"一画之法，乃自我立""无法而法""笔墨当随时代""搜尽奇峰打草稿"等真知灼见。清代王原祁评论石涛曰："海内丹青家不能尽识，而大江以南，当推石涛为第一。"吴冠中先生评论说："《石涛画语录》篇章不多，却是货真价实的国宝，置之于历史长河，更是世界美术发展史上一颗

冠顶明珠。"在中国美术史上，石涛绝对是一位有开拓性和超前意识的绘画大师和杰出的美术理论家。他的绘画和美术理论已影响了中国画坛 300 多年，并仍对今后的中国画坛产生深远影响。

二、清代桂林的绘画世家

桂林山水画到了清中后期进入了一个兴盛时期。这和桂林本土画家的成长有着密切关系。此时期，桂林出现了几个影响较大的绘画世家。

（一）周李家族

此绘画世家以周位庚、李熙垣为代表。李熙垣得岳父周位庚指导，成为广西著名山水画家。

周位庚（1730—1800），字介亭，桂林人，乾隆二十四年（1759）举人，乾隆二十八年（1763）进士，官至山西泽州知府。其山水宗法石涛，构图新奇，并融"四王"及诸家笔意，运笔灵活，粗细并用，方圆混用，亦皴亦点，笔情恣意。周位庚开创了桂林山水画的新面貌，被誉为"清代广西山水画之冠"。

李熙垣（1780—1869），字星门，号东屏，桂林永福人，道光十六年（1836）恩贡，周位庚女婿，山水师周位庚，后期出入倪、黄。李熙垣毕生钟情山水绘事。道光十七年（1837），他从桂林经漓江过灵渠下湘江，进洞庭出长江，顺流至武昌，沿途写生作画三十五幅，集成《江行图》画集一册，并题诗于上。《江行图》（图 1-7）是其山水画的代表作。广西壮族自治区博物馆和桂林博物馆均藏有他的多幅山水画。李熙垣晚年隐居，以诗书画自娱，并授家族后人李冕、李益寿、李吉寿、李骥年、李纪瑞、李翰华、李其华、李允元、李毅元等。其家族画笔如林，延续八代，并入仕有道，出了举人十四名，贡生五

名。仅李吉寿（李熙垣第六子）一家就有三进士五举人，故有"一门三进士，父子五登科"之誉。其家族在勤于读书、清廉为官、精于书画家风的熏陶下长盛不衰。

（二）李氏家族

此绘画世家以李秉绶为代表。

李秉绶（1783—1842），祖籍临川（今江西进贤），寄籍桂林，清代著名画家、诗人，官工部都水司郎中，人称"李水部"。李秉绶辞官后回桂林定居榕湖畔，并在叠彩山的白鹤洞下修建环碧园。文人墨客常聚园中，谈古论今，研讨画艺。其山水画宗沈周，旁及石涛等。其兄长秉礼、秉铖、秉铨皆善丹青，子侄宗桂、宗瀚、宗涵等均为书画名家。故其家族在当时有"一门风雅临川李"之美誉。

图1-7　清·李熙垣《江行图》之一

（三）罗氏家族

此绘画世家以罗存理、罗辰父子为代表。

罗存理，生卒年不详，字神谷，号梓园，桂林临桂人。他非常喜欢旅游，自号五岳游人。罗存理的山水画宗法巨然，纵横驰骤，不囿师法，喜作危岩绝壑，灌木丛莽。罗存理写山水得心应手，以笔墨作生涯。

罗辰（1770—1844），字星桥，号罗浮山人，罗存理之子，清嘉庆武生，自署武夫。罗辰工诗善画，其诗、书、画被誉为"漓江三绝"。他的桂林山水画疏密有致、构图精巧，代表作有诗画集《桂林山水》之《伏波山》（图1-8）等。诗画集《桂林山水》中的每幅画都配有诗或文字说明，如《阳朔画山》配诗："山以画为名，画自天公设。人间老画师，到此寸心折。斯世无荆关，画意对谁说。"罗辰之女亦长于绘画，故有"罗氏一门三代风雅"之誉。

除书画世家外，其他的本土画家亦不断成长，如朱树德等。朱树德，生卒年不详，其山水画行笔飘逸，别饶风韵，有《桂林名胜图》传世。

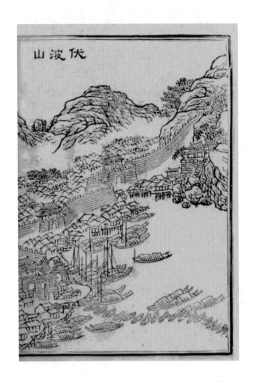

图1-8　清·罗辰《伏波山》

三、外籍画家对桂林山水画的促进作用

清代桂林山水画兴盛的另一个原因是很多外籍画家的到来。张宝、孟觐乙、宋光宝、居巢、居廉、齐白石等都曾到过桂林。清代到过桂林的画家有史料记载的就有近百名，有的还长期居住在桂林。

张宝（1763—？），字仙槎、梅痴，出生于上元（今江苏南京）。20 岁科举失利后，张宝绝意仕途，纵游各地名山胜水。道光六年（1826），张宝游漓江作《漓江泛棹图卷》。

孟觐乙（1764—1833），字丽堂，号云溪、云溪外史，江苏阳湖（今江苏常州）人。孟觐乙早年攻山水，对岭南画派的形成起到过比较重要的作用。刘海粟在论述嘉道年间的绘画时说："斯时有逸品二人，曰临川李秉绶芸甫，曰阳湖孟觐乙丽堂。……丽堂出笔古奥……书、画、篆刻称三绝；其画能于古厚中求生动，亦一时之杰也。"黄宾虹在《讲学集录》中说："孟丽堂纯讲笔墨，作品在石涛之上"。齐白石曾写道："前清最工山水画者，余未倾服，余所喜独朱雪个、大涤子、金冬心、李复堂、孟丽堂而已。"张大千说自己受到过孟觐乙的影响。孟靓乙晚年寓居桂林。和许多来到桂林的画家一样，孟靓乙除画画外，还广交道友，交流技艺，并带徒传艺。

齐白石（1864—1957）于光绪三十一年（1905）应广西提学使汪颂年邀请到桂林住了近半年。他说："进了广西境内，果然奇峰峻岭，目不暇接。画山水，到了广西，才算开了眼界啦！"齐白石的《桂林山水图》（图 1-9）等描绘桂林的山水画就是在这一时期完成的。多年后，他对胡佩衡说："我在壮年时代游览过许多名胜，桂林一带山水，形势陡峭，我最喜欢。别处山水，总觉不新奇。……我生平喜画桂林一带风景，奇峰高耸，平滩捕鱼，即或画些山居图等，也都是在漓江边所见到的。"桂林山水不仅开拓了齐白石的眼界，为他提供了

图1-9　齐白石《桂林山水图》

山水画创作的题材，也改变了他的山水画观念。

这些外籍画家的到来，直接或间接地促进了桂林山水画的发展。

第六节　民国时期的桂林山水画

民国时期，桂林山水画达到了一个高峰。这与当时的国情和广西的政治地位密切相关。

一、"建设广西，复兴中国"给桂林山水画的发展带来了机遇

1931 年 7 月，广西重新成立省政府，黄旭初任主席。在长时间的战乱结束后，广西获得了暂时的安定，进入了"建设广西，复兴中国"的时期。

当时，由于交通闭塞，外地人很难来到桂林。"建设广西"使交通闭塞的局面得到改善，为学者、政客、画家等到桂林观光旅游、写生创作提供了便利。1932 年 5 月，"五五旅游团"来到桂林。该团有成员 18 名，其中一位是大名鼎鼎的岭南画派的创始人之一的高奇峰先生。该团撰写的《桂游半月记》中有许多成员在旅途中作画和摄影的记录。当旅游团到达靖江王城中的独秀峰时，书中写道："高奇峰及张坤仪女士则忙于写生，付秉常、刘体志、刘荫孙则忙于摄影。"

二、全面抗战时期的桂林山水画

全面抗战时期，大批文学艺术界人士云集桂林，使桂林成为当时全国的文化中心。其中，美术方面有何香凝、徐悲鸿、张安治、丰子恺、关山月、赵少昂、廖冰兄、陈树人、阳太阳、帅础坚等二百五十

多位。在这一大批美术家中，以徐悲鸿为代表的许多画家创作了很多描绘桂林山水的绘画作品，把桂林山水画推向了一个空前繁荣的阶段。当时他们的年龄大多在二十岁至四十岁之间，年轻有为，精力旺盛，又受过良好的教育，有的还留过学。这群人成了当时桂林美术活动的主体。在抗战中，桂林美术创作的最大特点就是一切为了抗战。美术家们用现实主义绘画理论指导创作，宣传抗战，以坚定人民抗战到底的信心。他们的工作也为日后广西乃至全国的美术创作和美术教育向现实主义方向发展奠定了基础。桂林文化城这段光辉的历史，在我国现代革命史中有着重要的历史地位。

（一）陈宏对桂林山水画的贡献

陈宏（1898—1937），广东省海丰县人，毕业于广东高等师范学校，民国十年（1921）赴法国留学，民国十四年（1925）归国，历任上海美专西洋画系主任，广州市立美术专科学校教授。1933年，他受广西模范省风气的感召，以教授身份到广西，担任南宁一中教师。1934年，陈宏任广西省教育厅艺术专科视察员。同年4月，他发起成立了广西美术会，并任会长。广西美术会让平时联系不多的美术界同人有了交流的机会，提升了大家对美术研究的兴趣。广西美术会每年冬夏至少举办展览会一次，使社会的艺术欣赏能力得到了提高。

1935年，陈宏与雷沛鸿等人商定在广西省博物馆举办一次桂林风景画展。为此，他专门到桂林进行了三周写生，并于5月16日至5月25日在《南宁民国日报》上刊发了系列文章《桂林写生经过》。1935年11月，他在南宁主导组织举办了徐悲鸿画展。1936年7月，他与徐悲鸿、马万里、沈樾等筹办"广西第一届美术展览会"。1936年，他在香港和南宁举办了个人画展。"只就桂林山水而论，陈宏先生将广西的精魂带到香港去，引起了国际的美评，是广西的一件大

事。""陈宏先生却全不夸张地使外间的每个人，无论是中国人还是外国人对广西的精魂有深切的印象和感动，只此一点，陈宏先生便已经尽了最善的力量了。"

（二）徐悲鸿在桂林的美术活动

徐悲鸿（1895—1953），原名徐寿康，江苏宜兴人，中国现代绘画大师，卓越的美术教育家。曾任北京大学、中央大学等学校教授和北平艺专校长。新中国成立后，任中央美术学院院长、中华全国美术工作者协会主席。

1935 年 11 月，徐悲鸿因对蒋介石的黑暗统治不满，愤然离开南京，经广东到达桂林。1936 年，徐悲鸿到达阳朔，想定居碧莲峰下。李宗仁得知后，买下一小院赠予徐悲鸿。他住下后，自称"阳朔天民"。徐悲鸿在阳朔寓居近一年，进行写生创作活动。1936 年 6 月，徐悲鸿受聘任广西美术会名誉会长。同年 12 月，徐悲鸿筹建桂林美术学院。

他在桂林期间，经常乘一条小船在漓江上进行写生创作。在他看来，桂林是世界上最美的地方。他在《南游杂感·桂林》一文中，把国内外许多城市跟桂林相比照。文中写道："土耳其旧京伊斯坦布尔信美矣，山逊其奇；雅典有安克罗波高岗，去水太远；特来斯屯美矣，而与山水若不相关；佛罗伦萨美矣，安尔那焉有漓水之清？至于杭州、成都、福州，虽号为名都，皆去之远甚；若北京、南京、巴黎、伦敦、罗马、柏林、莫斯科、东京、列宁格勒，或有古迹，或有建筑，俱为世界所称道，但以天赋而论，真为桂林所笑也。"

桂林山水激发了徐悲鸿的创作灵感。在这一时期，他创作了很多桂林山水画，如《漓江春雨》（图 1–10）、《漓江两岸》等。他在桂林时除写生创作外，还为广西美术做了两件大事：一是支持和帮助举办

图 1-10　徐悲鸿《漓江春雨》

"广西第一届美术展览会";二是筹建桂林美术学院。"广西第一届美术展览会"规模宏大,盛况空前。虽然桂林美术学院最终因抗战未能实现办学,但广西的美术教育因此而启动。桂林美术学院的楼房于1938年春被用来举办了广西省会国民基础学校艺术师资训练班。该训练班由张安治、孙多慈、黄养辉等执教,徐悲鸿也时常举办讲座。如果说1936年冬桂林美术学院的筹建拉开了桂林乃至广西美术教育活动的序幕,那么1939年10月中华全国文艺界抗敌协会桂林分会的成立则是桂林抗战美术运动的正式开始。

(三)广西画家的艺术活动

抗战时期,广西画家帅础坚、阳太阳、龙廷坝、涂克等,与大批从全国各地汇聚到桂林的美术界人士一起,投入到抗日救亡之中。

1. 广西现代美术教育的先驱——帅础坚

帅础坚(1892—1963),字建基,祖籍江西吉安,生于广西桂林。少时师从唐子超、周云樵,1919年考入上海美术专科学校。毕业后,回到广西,从事美术教育工作40余年。曾任广西省立第二师范学校、桂林中学等学校图画教师,并创办研美画室。抗战时期,与徐悲鸿、张安治、沈樾、马万里、张家瑶等人过从甚密,宣传抗战。20世纪40年代,曾任桂林榕门美术专科学校、广西艺术师范学校、榕城画院教师、教授等。1945年,移居阳朔,在阳朔生活达14年。20世纪50年代初,任阳朔县文化馆副馆长。1956年,被调至广西群众艺术馆。1958年起,在广西艺术专科学校、广西艺术学院任国画教师。曾为广西美术家协会理事、广西文史馆馆员、广西政协委员。

帅础坚生在桂林,长在桂林,对桂林的山水景致有着特殊的感情,故桂林山水是他最熟悉的创作题材。除山水外,他还擅花鸟、人物等。其画风朴实,中西技法并用,笔墨苍劲,意趣盎然。他的桂林

山水画广泛流传于民间，代表作有《兴坪雨渡》（图 1-11 ）等。

帅础坚一生桃李满天下。他是著名绘画大师阳太阳少年时期的美术启蒙老师。他创办的"研美画室"现已历时四代。帅氏家族的绝大多数人都从事艺术创作或艺术教育工作。帅础坚的第二子帅立志是著名书法篆刻家，曾任中国书法家协会理事、广西书法家协会秘书长。帅础坚的第七子帅立功是著名画家、美术教育家、二级教授。帅立志的长子帅民风是日本东京大学艺术学博士，曾任广西师范大学美术学院院长、广西大学艺术学院院长。帅氏家族名家辈出，代不乏人，艺术成就显著。桂林现有帅础坚艺术馆，是学习了解帅氏艺术的重要场馆。

图 1-11　帅础坚《兴坪雨渡》

2. 人民艺术家——阳太阳

阳太阳（1909—2009），又名阳雪坞，晚号芦笛山翁，广西桂林人，1929 年考入上海美专西画系，后转入上海艺专西画科，1935 年秋东渡日本留学，入东京日本大学艺术研究科学习。1937 年秋回国，创办初阳美术院，任院长、教授。1951 年，参与筹建华南文学院，同年回桂林任广西艺术专科学校校长。1953 年，任中南美术专科学校副校长。1959 年，回广西，任广西艺术专科学校教授、系主任。1979 年，任广西艺术学院副院长。1981 年至 1986 年任广西艺术学院院长。曾任广西书画院院长，桂林中国画院院长，中国美术家协会理事，广西美术家协会名誉主席，广西政协第四、第五、第六届副主席等职。他是漓江画派的开拓者和奠基人，是杰出的美术家、美术教育家，被广西壮族自治区人民政府授予"人民艺术家"称号。

七七事变爆发后，阳太阳放弃赴巴黎的计划，毅然从日本回国，投身抗日救亡运动。在桂林期间，他与郭沫若、李济深、田汉、矛盾、柳亚子、欧阳予倩、艾青、徐悲鸿等人开展民主爱国运动。他还发表诗文，创作了大批绘画作品，反映抗日斗争生活。1937 年 10 月，他应徐悲鸿之邀在桂林举办个人画展。1938 年，阳太阳入国防艺术社，任美术指导员。1939 年 6 月，阳太阳参加了在桂林举办的"留桂画家抗日画展"。1942 年 10 月，阳太阳在桂林举办了第二次个人画展并进行了义卖捐献。此次画展共展出了他以抗战和桂林山水为题材创作的国画、水彩画及素描百幅。1944 年，他筹办了"初阳美术院师生作品展"，同时举办了"名家书画展"，展出李济深、柳亚子、田汉、林虎、宋荫科、张家瑶、龙积之等名家的书画作品，为初阳美术学院筹款义卖。1945 年，他在广西玉林举办了他在抗战时期的最后一次个人画展。

图 1-12 阳太阳《象山图》

阳太阳是桂林本土画家。他的桂林山水画不停留于对自然的表面模写，并非浅尝辄止的风景写生。他将文化艺术与地域生活相融合，衍生出审美情趣。他把艺术想象和平淡、恬静的心境相融合，追求艺术的哲理旨趣。人们在他的画中不仅可以窥见地域风光的特色，还可以感受到画面蕴藏的深邃意境。他立足于传统文化，把传统的笔墨语言与人们守望精神家园的情感相融合，把漓江的自然风光与人文景观融为一体，使作品呈现出万千气象。其代表作有《漓江烟雨》《碧莲峰下》《象山图》（图 1-12）等，出版有《桂林风景》《阳太阳画集》《阳太阳艺术文集》等。

3. 进出三门自成家——黄独峰

黄独峰（1913—1998），名山，号榕园、五岭老人，广东揭阳

人。1931 年，黄独峰就读广州春睡画院，得高剑父亲授。1936 年，黄独峰赴日本东京，入川端画院、东京美术学校学习。七七事变后，他毅然放弃在日本的学业。回国后，他在桂林写生创作了一段时间，展览、义卖作品。正是这段经历，使他对桂林山水产生了难以割舍的情怀。这对他后来定居广西、来广西工作有着直接影响，也拉开了他创作系列桂林山水画的序幕。1943 年，黄独峰在韶关创办颂风画院。抗战胜利后，他与高剑父在广州创办南中美术专科学校，任国画系主任、教授。1950 年，黄独峰入大风堂张大千门下。1952 年，他定居印尼。1959 年，黄独峰在印尼棉兰创办中国画院，享誉东南亚。1960 年回国后，黄独峰任教于广西艺术学院，历任副教授、教授、美术系主任、副院长等。曾任第五、第六、第七届全国政协委员，广西政协副主席，全国侨联常委，广西侨联主席，致公党中央常委、广西主委，中国美术家协会理事，广西美术家协会主席等。

黄独峰综合南北二宗及古代诸流派，又吸收洋画营养，所作山水画朴厚凝重、元气淋漓，充分表现了大自然的力与美。黄独峰既得传统技法的真谛，又能脱略形似，随类赋彩，妙造自然。他是二十世纪中国画坛的一个特例。他曾跟随揭阳画师邝碧波学过海派花鸟，后从高剑父学习岭南画派技法，后又毅然决然地在岭南画派风生水起之时转投张大千门下。他既是岭南画派的代表画家之一，又是大风堂的入室弟子。他独具慧眼，特立独行，一生出入三门，采三派之所长，避其所短。其代表作有《漓江春色》（图 1-13）等。他以艺术为生命，具有超乎常人的个性、胆识和才情。他常年从事美术教育工作，桃李满天下。让他值得骄傲和自豪的是，1980 年，他招了陈玉圃和黄格胜两位研究生入门下。此二人现在都成了全国著名的绘画大家，在当下的中国画坛有着较大的影响。

图 1-13 黄独峰《漓江春色》

4. 全能画笔——龙廷坝

龙廷坝（1916—1995），壮族，广西天等人，1938 年考入由徐悲鸿等人创办的广西省会国民基础学校艺术师资训练班，受教于徐悲鸿、张安治、黄新波等。毕业后，在桂林参加抗日救亡活动。1943 年，加入中华全国木刻界抗敌协会。抗战期间，在《桂北日报》《救亡日报》《时代日报》等报纸上发表了大量宣传抗战的作品。1949 年，任《桂北日报》美术编辑。新中国成立后，历任桂林艺术馆艺术部部长兼艺术讲师、桂林市文学艺术界联合会秘书长、桂林画院副院长、中国美术家协会理事、中国版画家协会理事、广西美术家协会副主席、桂林市美术家协会副主席等。曾作为少数民族优秀艺术家代表进京参

加国庆十周年庆典。曾出席全国文学艺术工作者联合会第三、第四届代表大会。两次受到毛泽东等党和国家领导人的接见。1983 年，当选为第六届全国人大代表。

早在 20 世纪 40 年代初期，龙廷坝便在中国画坛崭露头角，受到美术界的广泛关注。抗战后期，他的艺术日臻成熟，享誉画坛。他的绘画天赋很高，对版画、油画、中国画、水彩画、连环画等都有研究，并取得了较高的成就。

以 1980 年为界，他的绘画创作可分为前后两个时期。前期以版画为主，兼及油画、中国画、水粉画、连环画等，代表作有版画《抗战到底》《无家可归》《抓壮丁》《反饥饿游行》《钻探尖兵》《勘探地下水》，油画《西山战斗》，中国画《周恩来为鲁迅纪念馆题词》，水彩画《元阳印象》，连环画《飞檐走壁五英雄》《草鞋妈妈》，等等。后期，他潜心研究中国画，创作了一批以桂林山水为题材，具有浓郁生活气息和地域特色的作品，代表作有《漓江烟雨》《漓江渔歌》《漓江风情》《清漓掩映桂山妍》（图 1-14）等。

他是一位画坛罕见的全才，也是一位革命战士。他始终站在时代的前列，坚持唯物主义创作观，走的是一条革命的现实主义创作道路。在战争年代，他揭露社会黑暗，关心百姓的疾苦、国家的命运、民族的兴亡，用艺术唤起人们的革命斗志，作品都鲜明地反映着当时的现实，具有强烈的时代精神。其作品与人民同呼吸、共命运，思想性与艺术性高度统一。《抓壮丁》中，画面近处是一位年轻的含泪低头站立的孕妇。她身后是一间破烂的茅草屋。画面远处，两个荷枪实弹的国民党兵正押着她的丈夫向村外走去。画中有一棵树。树上飞出了两只燕子，象征着她和丈夫多么希望自由。作品构思巧妙，寓意深刻。此作当时在广西省立艺术馆展出时，被当局禁展。

图1-14 龙廷坝《清漓掩映桂山妍》

他后期专注于中国画创作，大都是画桂林山水。其作品饱含着他对大自然的眷恋与热爱，呈现出浓浓的爱国情怀，体现了一位老艺术家的高尚情操。

5. 红色画家——涂克

涂克（1916—2012），笔名绿笛，广西融安人。1935年，与吴冠中、赵无极、朱德群、闵希文等一道考入杭州国立艺专，师从吴大羽、方干民等。1938年5月，参加革命工作。同年10月，加入中国共产党，在新四军从事美术工作。1949年，随陈毅部队进入上海，受命创办上海美术工场，任创作组长。1953年至1963年，任上海市文化局美术科科长、美术处处长，并兼任华东美术家协会常务理事。其间，受命创办了上海画院并任秘书长，创办了上海美术学校并任教务长兼油画系、雕塑系主任。历任《苏中画报》社社长、《江准画报》社副社长、《山东画报》社美术主任、广西书画院副院长、广西文学艺术界联合会副主席等职。

涂克先生自1935年起就走上了油画风景的探索之路。在半个多世纪的艺术生涯中，他大都担任美术部门的领导职务，为上海、广西等地的美术事业，为宣传贯彻党的文艺方针、政策作出了贡献。

涂克先生的绘画创作可分为四个时期。第一个时期为新中国成立前。此时期的创作以革命战争题材为主，代表作品有《军民合作打日本》《抓汉奸》《参军》《生产抗战》《蒋军第一快速纵队的毁灭》《黎明前的短休息》等。第二个时期为新中国成立至1958年。这一时期的作品以反映社会主义革命和建设为主，代表作品有《农村文化夜校》《警惕敌人破坏工厂》《机关饲养员》等。第三个时期为1958年至"文革"前期。在此期间，他专注于油画风景的研究和探索，代表作品有《江南的春天》《我的家乡》等。第四个时期是1976年之后。

1976 年后，他恢复创作。作品以表现桂林山水居多，代表作品有《漓江深处》《漓江两岸尽画廊》《漓江恋》等。

涂克先生反映革命战争的作品，将人物的爱憎分明、正气凛然表现得淋漓尽致。他反映新中国建设的作品，表现了普通劳动者积极学习、工作的精神面貌。20 世纪 50 年代末开始，他笔锋一转，由主要描绘人物转到描绘山水景致上来，歌颂祖国的大好河山。作品的简洁构图、高雅色调，令人耳目一新。他的油画对描绘地域风貌有非凡的适应力。他的色域宽阔，色泽丰润，足以反映自然界极其微妙而多变的神采、韵致。他投入大自然的怀抱，情景交融，物我两忘，使作品有如诗一般的美。最有探索性的是，他把中国传统绘画的笔墨运用到油画中，把墨融入油画，用毛笔勾勒树木、山石。他吸收中国画的笔墨意韵，形成了自己的艺术特色，使油画具有了中国画的气息。

第七节　新中国成立后的桂林山水画

在改革开放之前，画桂林山水的画家很少，外地来桂林写生创作的画家更少。本地画家大多在文化部门工作，画的大多是宣传画和连环画。改革开放的春风，使桂林山水画焕发出勃勃生机。

一、桂林山水画的新高峰

在改革开放之前，桂林的旅游业还未兴盛，桂林上档次的星级宾馆饭店寥寥无几。榕湖饭店是桂林最好的国营饭店，桂林人称它为"国宾馆"。大画家到桂林，一般都下榻于此，也有一些名家受友人之邀，住在友人家中。改革开放后，随着桂林旅游业的迅速发展，桂林的高档宾馆饭店也多了起来，但榕湖饭店"国宾馆"的地位无可替代，

仍是名人下榻之首选。宗其香先生晚年常住在这里，有时一次就住数月。到桂林的画家太多，无法统计，但桂林人较熟悉的有李可染、李苦禅、刘海粟、吴冠中、关山月、黎雄才、程十发、张仃、钱松嵒、朱屺瞻、白雪石、晏济元、关良、胡佩衡、刘文西、汤文选、姚有多、宋文治、萧淑芳、古元、苏葆桢、萧朗、卓然、林锴，等等。他们到桂林的时间大都在 21 世纪前，写生创作活动一般在桂林至阳朔这一带。白雪石 1972 年第一次到桂林就住了三个月。此后，他十多次来桂林写生创作，足迹踏遍百里漓江。桂林山水成就了他的"白家山水"。

大批名家的到来，让很多桂林美术界的人士能够与平常只能在媒体上见到的偶像接触。他们现场观看名家作画，有的还有幸得到名家的指点。许多画家还在桂林举办了画展。这是继抗战之后桂林出现的又一次大批美术名家云集举办艺术活动的景象。抗战时期，由于兵荒马乱，大批美术名家创作的作品大多都遗失了。与抗战时期不同的是，这一时期美术名家们创作的作品大多被桂林博物馆、榕湖饭店等单位以及桂林藏家收藏，保留了下来。他们的到来及举办的艺术活动，直接推动了桂林绘画艺术的迅猛发展，使桂林山水画达到了一个新的高峰。

在众多描绘桂林山水的画家中，李可染的"墨桂林"、白雪石的"白桂林"、宗其香的"夜桂林"颇具特色，各领风骚。

（一）李可染的"墨桂林"

李可染（1907—1989），原名李永顺，江苏徐州人，齐白石的弟子，杰出画家，曾任中央美术学院教授、中国画研究院院长、中国美术家协会副主席等职。李可染擅画山水、人物，代表作有《万山红遍》《井冈山》《漓江胜境图》（图 1–15）等。出版画集有《李可染水墨山

图 1-15 李可染《漓江胜境图》

水写生画集》《李可染中国画集》《李可染画牛》等，专著有《李可染谈艺术：山水画的意境》等。

李可染自 1959 年第一次到桂林后，此后的三十年间，先后多次到桂林，游漓江。他吸收桂林山水之灵气，采天地自然之精华，悟艺术创作之灵感，终于找到了一种表现桂林山水的新样式——"墨桂林"。

20 世纪 50 年代，他将精力主要集中在写生上。在完成大量的写生后，他开始了在写生基础上的创作。桂林山水是他艺术创作中非常重要的题材。他用"墨山墨水"这一独具特色的表现手法来画桂林山水，将传统的笔墨语言与西画对光色处理的方法有机结合在一起，创造出具有鲜明个人风格和时代精神的崭新的山水画图式。这一山水画图式注意表现逆光，具有"黑""重""厚""亮"的显著特点。他运用积墨法层层积染山体，使画面整体变得"黑""重"，也使画面的色调关系更为整体、丰富且微妙。此外，画家还匠心独具地以留白的方法处理山体上那些极小的透光点与部分江面，使画面呈现出强烈的对比。其笔下的"墨桂林"独树一帜，代表作品有《漓江纪游》《桂林山水甲天下》《阳朔一景》等。

（二）白雪石的"白桂林"

白雪石（1915—2011），原名白增锐，斋号何须斋。早年拜梁树年先生为师，学习山水画。1941 年，在北京中山公园举办画展。新中国成立初期，在北京第四十八中学任美术教师。1958 年，被调入北京艺术师范学院美术系任教。1960 年，在北京艺术学院教授山水画。1963 年，加入中国美术家协会。1964 年，被调入中央工艺美术学院，先后获评副教授、教授。

20 世纪 70 年代初，白雪石就对桂林山水产生了浓厚的兴趣。1972 年，他第一次画桂林山水的作品就让人眼前一亮，不同凡响，

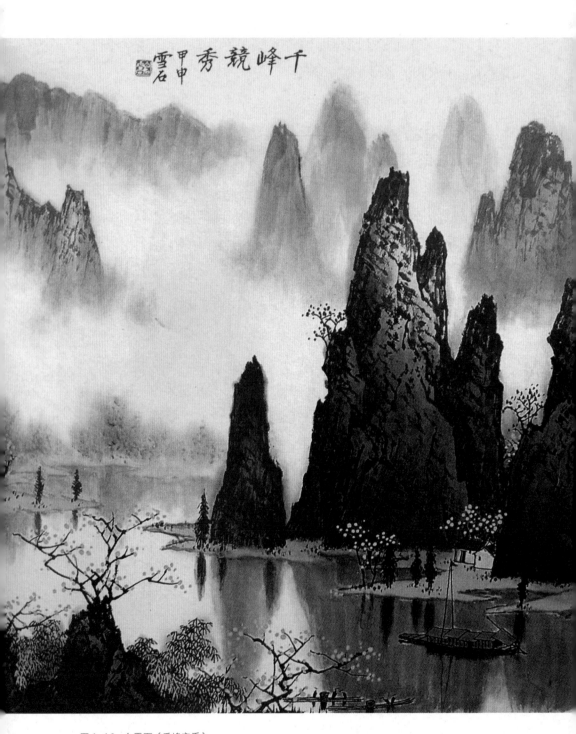

图 1-16　白雪石《千峰竞秀》

获誉"巧裁桂林千峰秀，妙剪漓江一段春"。此后，他十多次到桂林，沿漓江两岸徒步写生，搜集了大量的素材。他用心血浇灌，用激情燃烧，把灵感化作笔墨，用浓、淡、干、湿的墨和勾、皴、点、染的笔，恰到好处地描绘漓江晴、云、雨、雾中的山光水影及其迷幻变化。他巧妙地运用浓而不浊的墨色烘托出青山绿水的明洁意境。他的作品清新俊逸、朴秀多姿、题材广泛，具有浓郁的时代气息。他以桂林山水为题材的作品，最能体现和代表他的绘画风格。他那独具特色的桂林山水画被称为"白桂林"。其代表作有《烟雨漓江》《千峰竞秀》（图1-16）、《漓江山水》等。

（三）宗其香的"夜桂林"

宗其香（1917—1999），江苏南京人，1939年考入中央大学艺术系，1944年毕业，被聘为中国美术学院助理研究员。历任国立北平艺术专科学校讲师，中央美术学院教授、水彩教研室主任、中国画系山水科主任。为中国美术家协会会员。

宗其香少年得志，早在20世纪40年代初便声名鹊起。他是较早用西方绘画改良中国山水画而获得成功的画家之一。他独创了夜景山水画，突破了传统中国画不能表现光感的局限。徐悲鸿著文说："宗其香用贵州土纸，用中国画笔墨作重庆夜景灯光明灭，楼阁参差，山势崎岖与街头杂景，皆出以极简单之笔墨。昔之言笔墨者，多言之无物，今泉君之笔墨管含无数物象光景，突破古人的表现方法，此为中国画的一大创举，应大书特书者也！"

1980年，他离开北京来到桂林，过着隐居的生活，直到去世。他晚年在桂林近二十年。其创作，一是用水墨画表现桂林夜景，二是将水墨画语言与西画风景画理念相结合表现桂林山水，这种方式突破了已有的局限。正如他的老友黄苗子所说："朋友当中，宗其香是最

图 1-17 宗其香《漓江夜景》

有艺术家脾气的艺术家之一，他'我行我素'，爱画什么就画什么。爱怎么画就怎么画。他是徐悲鸿先生的学生，有精湛的基本功，可是他并不一成不变地走老师的道路，'我自用我法'。"李可染去世后，中央美术学院曾三次派人到桂林请他回北京。他不为所动，隐居桂林。他一生淡泊名利，宠辱不惊，不计得失。他朴实憨厚得与桂林坊间的老人无异。他视艺术为生命，对绘画艺术有着终生不渝的执着追求。正是由于这种追求，他终成一代宗师。他描绘桂林的夜景山水画代表作有《漓江夜景》（图 1–17）、《榕湖夜》等。

二、桂林画坛"三杰"

（一）毕生追求漓江魂——叶侣梅

叶侣梅（1919—1984），幼名松，曾用名叶毅生，字鹤年、侣梅，笔名燕生、万林，别署千峰万壑楼主，广州人。1934 年，进入广州市立美术学校中国画系学习，1938 年毕业。1946 年，受聘为广西艺术专科学校讲师。1976 年，组建桂林市工艺美术公司。1980 年，发起组织桂林山水画研究会，并创办清漓画院。历任广西美术家协会理事，广西工艺美术学会顾问，桂林山水画研究会会长等。为中国美术家协会会员。

叶侣梅先生青年时便立志以丹青写桂林山水。他揣摩绘画技法，长期耕耘于桂林山水画的写生和创作中，深得桂林山水的真谛。他对景造意，不取繁饰，作品苍润奇秀、神逸疏朗，独树一帜。人画漓江形，追求其神韵。他画漓江神，追求漓江魂。他以苦为乐，勇于探索，晚年变法，是一位勤于绘事又锐意改革创新的画家，然"出师未捷身先死，长使英雄泪满襟"。有位绘画大师说："首先是生于桂林长于桂林的画家并没有留下多少传世的杰作。想出一本桂林山水的古画集，

图1-18 叶侣梅《漓江归舟》

是很困难的。以毕生精力画桂林山水的有广东人叶侣梅先生，一见钟情，愈画愈爱。惜天不假年，在刚刚开始变法的关键时刻就病故了，生者死者都为之遗憾！"是的，凭着他的天赋灵性，凭着他扎实的绘画根基，凭着他的胆略气魄，凭着他的执着追求，凭着他胸中的桂林山水，若天假十年，他的桂林山水画必将一扫尘埃，神达意到，出神入化，与李可染的"墨桂林"、白雪石的"白桂林"、宗其香的"夜桂林"一道，并立于画坛之林。他的传世之作有《漓江归舟》（图 1-18）等。

（二）漓江画擘——覃绍殷

覃绍殷，1934 年 12 月出生，壮族，广西马山人。1959 年，毕业于湖北艺术学院，师从张振铎、王霞宙、汤文选等。毕业后到广西艺术学院任教。历任中国少数民族美术促进会常务理事，广西美术家协会常务理事，广西文史馆馆员，广西民族书画院副院长，中国书画函授大学桂林分校副校长，桂林市文学艺术界联合会委员，桂林画院院长，桂林市美术家协会副主席兼秘书长。现为中国美术家协会会员，一级美术师。

覃绍殷先生是以画桂林山水名震画坛的。他的桂林山水画以中锋行笔为主，兼用侧锋，笔法苍劲老到，用墨既得李可染积墨法之奥妙，层次分明，又得张仃焦墨之精要，干笔皴染，似秋风扫落叶。画面干湿对比，枯润结合，黑白交替，虚实相生。空白的藏露、景致的巧拙、布局的巧妙、格调的雅逸等都能给读者带来无限的遐想和美好的享受及隽永的诗意印记。他的桂林山水画浑厚苍茫、静穆高古、隽永雅逸。其代表作有《春江放筏图》（图 1-19）等，出版有《覃绍殷写意山水》等。

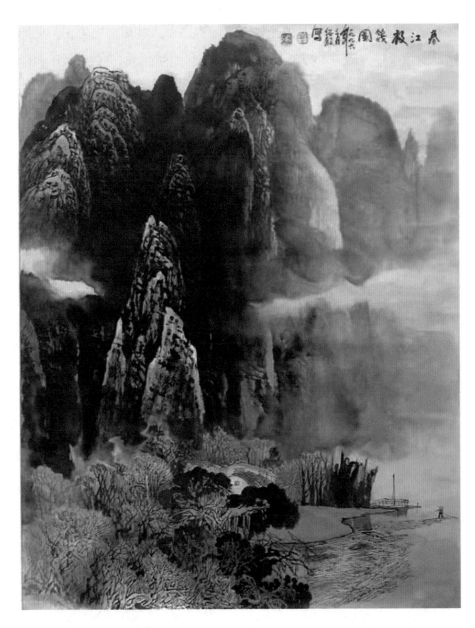

图 1-19　覃绍殷《春江放筏图》

（三）一骑绝尘——张复兴

张复兴，1946 出生，祖籍山西汾阳。他早年在桂林工作、生活，担任桂林画院院长等职。后来，他到北京，为中国画学会荣誉副会长、中国国家画院研究员，中国艺术研究院国画院研究员、研究生院硕士研究生导师，故宫博物院中国画法研究所研究员，北京荣宝斋画院特聘画家，中国美术家协会会员，广西美术家协会顾问，广西艺术学院名誉教授，一级美术师。

张复兴从 20 世纪 70 年代开始就专注于桂林山水画的创作。至 20 世纪 90 年代，他的山水画已形成了自己的特色。他的山水画，将千山万壑有机地排列而无松散之感。他的画是一个有机的整体，同时这个整体中的每一个部分又是独立的，彼此衔接得天衣无缝。这既增加了作品的视觉冲击力和艺术感染力，又使画面显得大而不空，厚实之中内涵丰富。他的画将天人合一之美体现得淋漓尽致。他极力追求一种把控画面的凝练语言和一种只可意会不可言传的神秘力量，竭力将自然的内美表现于画中，并赋予其一种精神性的东西。这是一种抽象的艺术表现形式，给予了读者无限的想象空间。他追求笔墨语言的丰富性。在他的画中常能看到，四季常青的植被中有一股爽朗的清气，被树林掩映的村寨之中有一股古朴之风。再往深层次看，又一个村寨，又一层植被。他在作品中就是通过这种纷繁复杂的物象来表现自己的思绪情怀的。画中的物象是有限的，作者的情思是无限的。这种对笔墨语言的驾驭和情感的表达是很难做到的。他注意表现多维空间。外国人认为中国画只有二维空间，没有三维空间。其实，中国画的一个"虚"字，不但是三维空间，而且是多维空间、无穷空间。张复兴的山水画对这方面表现得淋漓尽致。在整个画面中，局部的留白与大面积的物象形成对比，以虚破实，实中有虚。物象的阳面，线条坚挺

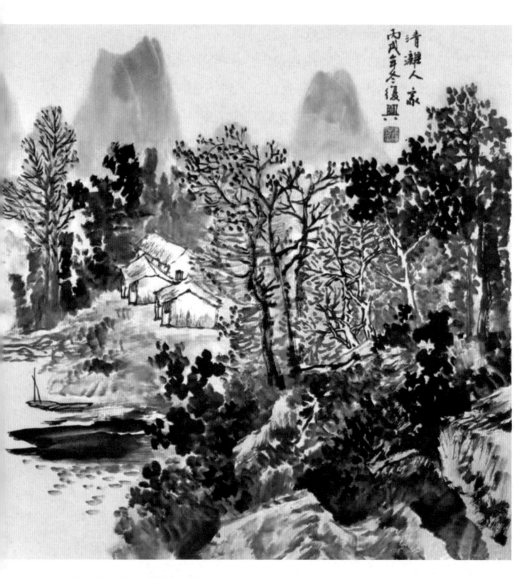

图 1-20　张复兴《清漓人家》

稀疏，相对为虚。物象的阴面，在勾线的基础上皴、擦、点、染，既可使物象有空间感、立体感，又可使物象朴厚而有质感。画家在局部的虚空中用淡墨点几下，留下似是而非的东西，引发了读者无限的想象。他还善于用墨色的对比显示虚实，用动静的结合来显示画面的灵动，通过增强虚实的对比体现多维空间。简言之，他的山水画笔墨语言丰富、图像构成独特、平淡率真、朴实平和，达到了自然素雅、醇厚丰满、意蕴盎然、物我相融之境界，特点十分突出。他的代表作有《清漓人家》（图1-20）、《一溪寒水出秋山》《溪山新雾》等。桂林画坛，代不乏人，名家荟萃。张复兴老当益壮，跃马扬鞭，一骑绝尘。

三、历届桂林市美术家协会主席对桂林山水画的贡献

（一）陈更新的"雪桂林"

陈更新（1924—2014），别名田野，广西贺州人。他中学时就参加了抗日漫画木刻组，绘制宣传画，刻印木刻传单。1943年，考入桂林美专，从黄新波教授学习木刻，后加入了中华全国木刻协会。历任中国美术家协会广西分会常务副主席，桂林市文学艺术界联合会副主席，桂林市美术家协会第一届主席，桂林画院副院长，中国书画函授大学桂林分校副校长，广西诗书画金石研究会副会长，石涛研究会副会长，桂林东方绘画艺术研究会名誉会长等。为中国美术家协会会员。

陈更新早年主攻木刻，兼事山水画、书法，晚年的创作以山水画为主。全国画桂林山水的画家很多，其中比较特殊的有李可染的"墨桂林"、白雪石的"白桂林"、宗其香的"夜桂林"，还有大家还不怎么知道的陈更新的"雪桂林"。《瑞雪迎春图》（图1-21）是他的山水画代表作，也是非常罕见的表现桂林雪景的作品。桂林位于桂北，冬

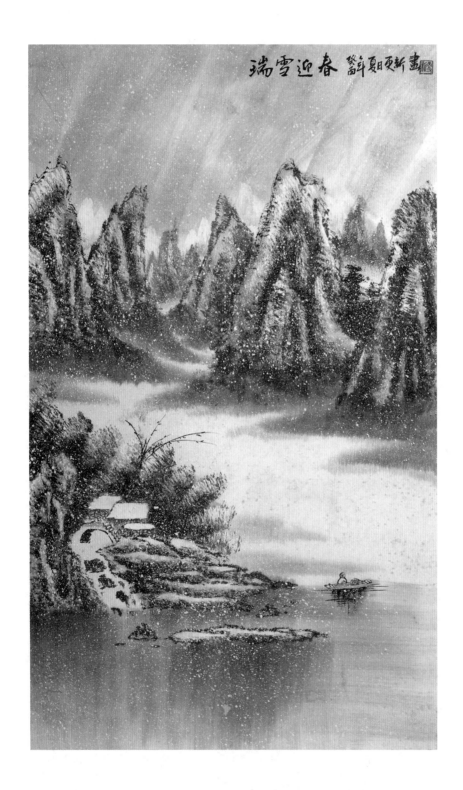

图1-21 陈更新《瑞雪迎春图》

天下雪的区域主要在兴安、全州、灌阳、资源等县。桂林市区至阳朔一带很少下雪，很难见到雪景。此作之山是典型的桂林之山，江边的凤尾竹也是漓江两岸特有的。绝大多数画家画的桂林山水画是那种温润隽永、清新秀丽的风格。陈更新先生反其道行之，画中呈现出的是浑厚苍茫冷寂的景象。他这种"反常态"的创作，表现桂林的雪景是合适的。他把秀美的桂林之山刻画得峻拔刚劲，似刀刻斧凿，笔力千钧。这与他长期创作木刻有关。他这种另辟蹊径、大胆探索的开拓精神，正是当下桂林画坛欠缺的。

（二）水墨·五色气韵——戴延兴

戴延兴，1950 年出生，江西吉安人，1985 年毕业于广州美术学院中国画系。曾任广西美术家协会副主席，桂林市文学艺术界联合会副主席，桂林市美术家协会主席，桂林中国画院常务副院长，广西政协委员。现为中国美术家协会会员，漓江画派促进会常务理事，广西美术家协会顾问，桂林中国画院院长，一级美术师。

当我们审视戴延兴的桂林山水画时，首先的感觉是"古味新意"。他毕业于广州美术学院中国画系，有扎实的基本功。画家要画好桂林山水，就必须要认识它、了解它，和他对话、交心。于是，他长在漓江两岸走，把自己融入大自然之中，从桂林的真山真水中寻找创作灵感。《庄子·齐物论》曰："昔者庄周梦为胡蝶，栩栩然胡蝶也，自喻适志与，不知周也。俄然觉，则蘧蘧然周也。不知周之梦为胡蝶与？胡蝶之梦为周与？周与胡蝶则必有分矣。此之谓物化。"他正是进入这种"物我两忘"之境后，创作出了《水墨·五色气韵》系列作品（图 1-22）。

笔墨深受中国哲学和传统人文精神的影响，具有深厚的文化内涵。笔墨是认识中国画最关键的元素。因为它承载着中国传统绘画的

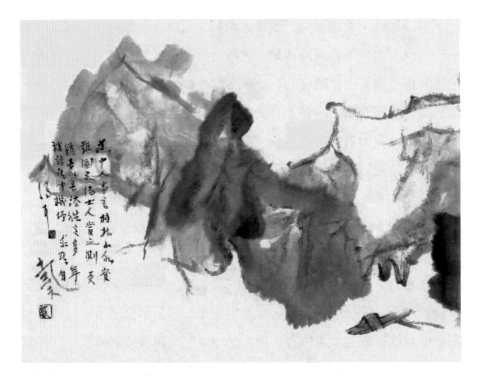

图 1-22　戴延兴《水墨·五色气韵》系列之一

精神，是中国画最根本的属性。戴延兴先生在深刻理解传统文化的基础上，熟练地驾驭画笔，巧妙地运用水墨。在创作中，他的墨随笔出，染、破、泼、积等笔墨之法并用，使笔墨相互依赖映发，完美地描绘物象。他的画面水墨淋漓，墨色纷呈，气韵并举，意境深幽，达到了形神兼备的艺术效果。

（三）桂林山水画中游——张文祥

张文祥，1941 年 11 月出生于桂林阳朔。1959 年，考入广西艺术专科学校美术系，师从陈烟桥、阳太阳、陆田、刘锡永等。1960 年，开始在《广西日报》《广西文艺》《南宁晚报》等报刊上发表美术作

品及美术评论。1963 年大学毕业后，到全州县学习。1964 年，被分配到广西档案局工作，后被调至桂林从事美术创作及展览工作。1977 年，到中央工艺美术学院进修。曾任桂林市文化研究中心副主任，桂林市工艺美术公司副经理（主持工作），桂林旅游高等专科学校副校长、教授，北京航空航天大学北海学院旅游管理学院常务副院长、教学督导，广西包装技术协会常务理事，广西美术家协会理事，广西美学学会常务理事、副秘书长，桂林市美术家协会第三、第四届主席等。

张文祥长期致力于桂林山水美学和旅游文化的研究。20 世纪 90 年代，广西提出的旅游口号"诗意家园"，便出自他的桂林山水美学研究。他把桂林山水美学与旅游文化结合起来研究，使二者相辅相成，互为作用，共同发展。这种理论不是纸上谈兵，而是具有很强的实践性。它将旅游观光行为上升到美学的高度，让人们在游览桂林山水时，仿佛置身于桂林山水的图画之中，似有"江山不墨画，我是画中人"之感，进而丰富了旅游的内涵，提高了旅游的品位。他在《中国文化报》《广西画报》《广西美术》《收藏》《人民日报》（海外版）等报刊上发表了数十幅画作及数十篇学术论文，代表作有《美丽中国》《生动的一课》（图 1-23）、《金象的故事》《美女照镜子》等。

（四）多元绘画艺术的追求者——刘绍荟

刘绍荟，1940 年 8 月出生，湖南长沙人，号园泽山人。1965 年，毕业于中央工艺美术学院（现清华大学美术学院）装饰绘画系，被分配到云南人民出版社工作，担任美术室、书籍装帧设计室主任。1985 年，到桂林地区教师进修学院（现桂林师范高等专科学校）任教，曾任美术系主任。曾任广西美术家协会常务理事，桂林市美术家协会第五、第六届主席、桂林中国画院院长。为中国美术家协会会员。

刘绍荟的绘画分为前后两个时期。1985 年之前，他在云南的作

图 1-23　张文祥《生动的一课》

图 1-24　刘绍荟《刘三姐传奇》（局部）

品擅用雨丝般的线条，增加了中国画线条的魅力。当代美术评论家邵大箴说："他的线描写形传神、准确、简练，线的长短、粗细、疏密、斜正、浓淡、虚实……驾驭自如，活泼生动。"他将西方抽象表现主义的观念和白描重彩相结合营造深邃的意境，使重彩绘画走向了现代写意的新境界。1985 年之后，他在桂林创作的作品大多是山水画。与前期不同的是，这些作品多为水墨渲染，线条较少，落笔随意，狂放不拘，变化自由，温润隽永，不拘泥于成法，呈现出神秘的艺术气息。他的多种艺术表达方式，体现了他多元的艺术追求。其代表作有《刘三姐传奇》（图 1-24）等。

（五）以心赋笔铸漓江——白晓军

白晓军，1959 年 1 月出生，广西桂林人，回族。1982 年，毕业于广西艺术学院美术系中国画专业。1986 年，毕业于广西艺术学院研究生班，师从黄独峰教授。曾任广西师范大学副校长、美术学院院长，广西美术家协会副主席，桂林市美术家协会主席，第十届全国人大代表，桂林市政协副主席等。现为桂林市美术家协会名誉主席，广西师范大学教授、硕士研究生导师。

他是喝漓江水长大的土生土长的桂林人，研究生毕业后回到桂林工作，一直未离开。桂林的山已深深植入他的胸中，漓江的水已默默流入他的血液。桂林山水于他不但有着难以割舍的感情，更已成为他生命中的一部分。一般人画桂林山水是用笔墨，他画桂林山水则是用"心血"。他的桂林山水画无不倾注了他对这方水土的热爱之情。《漓江春深》表现的是漓江边的山村景致。画面的主体是位于山脚下的两间小屋。屋前是流动的漓水，屋后山间云雾缭绕，半遮半露。画面形成了动（水）、静（屋）、动（云雾）、静（山）这种由近到远、动静结合、层层推移、近刚远柔、意境幽深的场景。而另一幅《山色空蒙》（图 1-25）则是典型的"韵桂林"。此图除近景的小船用了一些线条外，其余的山水几乎全用水墨渲染而成，山色空蒙，水天一色，墨韵淋漓，给人亦梦亦幻之感。此图与徐悲鸿的代表作《漓江春雨》在用笔用墨和构图上有异曲同工之妙。

白晓军的山水画大都取材于漓江。从漓江之源华南第一峰猫儿山至阳朔，百里漓江是他取之不尽的创作源泉。他与漓江相伴相知、对话交流长达半个多世纪，是一位真正懂漓江的画家。他知道，漓江不总是温柔隽永的，有时也是雄浑奔放的；不总是清新秀美的，有时也是沉郁苍茫的。这才是真实的漓江。这也是漓江赋予他山水

图 1-25 白晓军《山色空蒙》

画的艺术风格。

（六）"桂林现象"的创造者——张贤

张贤，1964 年出生于广西象州。1992 年，毕业于中央民族大学美术系，获学士学位。2004 年，就读于中国国家画院刘大为导师工作室首届人物画高研班。2005 年，入中国国家画院龙瑞导师工作室山水画高研班。曾任广西美术家协会副主席，桂林市文学艺术界联合会副主席，桂林市美术家协会主席。现为中国美术家协会会员，广西

中国画学会副会长，广西师范大学美术学院硕士生导师，桂林漓江画院院长。

张贤擅人物，精山水。他的山水画既有宋人气息，又有石涛意味。其基本特征是行笔有条不紊，认真细微。他的笔法既从容稳健，又轻松洒脱，松灵而不松散，恣意而不随意，放达而不空疏。他的线条含筋有骨而富于变化，提、按、顿、挫的跌宕节奏如音符跳动，似在奏一曲桂林山水之歌。画面的结构既紧凑又疏朗，章法开合适度，充分体现了诗情画意结合的山水之美、物我两忘的哲理之美、情景交融的意境之美。正如王国维所说："写情则沁人心脾，写景则在人耳目，述事则如其口出是也。"其代表作有《桂山烟雨图》（图1-26）、

图1-26 张贤《桂山烟雨图》

《望秋》《万木葱茏伴泉声》等。

张贤在绘画上的成就，奠定了他在桂林及广西美术界的地位。近年来，他绘画之外，考虑更多的是提升桂林美术创作的整体水平，推动桂林美术事业的发展。这些年来，他传道授业，先后培养出了 70 多位中国美术家协会会员。笔者有一次在武汉和老友、中国书法家协会原理事、书法报社原社长兼总主编舟恒划先生聊天时谈到桂林市有 120 多位（现有 130 多位）中国美术家协会会员。他认为不可能，一般的三、四线城市有 20 多位就不错了，桂林即使多些，也不会这么多吧。当我把"贤门"的情况跟他说了之后，他非常震惊，认为这是一个奇迹，是全国仅有的"桂林现象"。

（七）第一人中最后人——龙山农

龙山农，1944年出生于广西桂林，1968年毕业于广西艺术学院美术系。曾任广西美术家协会理事，原桂林地区文学艺术界联合会副主席，原桂林地区美术家协会主席，桂林画院副院长，桂林漓江画会会长。现为桂林画院名誉院长，中国美术家协会会员，一级美术师。原桂林地区美术家协会成立于1981年，龙山农为第一届主席。1991年，他被调入桂林画院。自1991年至1998年桂林地区与桂林市合并前，因种种原因，桂林地区美术家协会主席一职一直空缺。所以，龙山农便成了原桂林地区美术家协会第一届，也是最后一届主席。

龙山农的绘画以人物、山水为主。他亦擅连环画。由于他早期画连环画，故他的人物画、山水画用笔干净利落，线条简洁流畅，毫不拖泥带水。他的山水画构图严谨，近、中、远景层次分明，山石崖壁的勾、勒、皴、擦细致入微，有唐书法度，宋画意趣。笔者最赞赏的，是他耋耄之年仍在孜孜不倦地探索，努力另辟蹊径的创新精神。前有白石老人六十岁衰年变法，今有山农先生七十岁仍求创新。他与笔者合作的唐人诗意图《独钓寒江雪》（图1-27），画中的船用金文"舟"字代之。他融通诗、书、画，创作出了三者筋骨相连、血肉一体的新样式。

四、改革开放后的桂林山水画

在这一时期，桂林画坛有一个显著的特点，就是"00后"以阳太阳先生等为代表、"10后"以叶侣梅先生等为代表、"20"后以陈更新先生等为代表、"30后"以覃绍殷先生等为代表、"40后"以张复兴先生等为代表、"50后"以黄格胜先生等为代表、"60后"以张贤先生等为代表的几代画家同时活跃在画坛。他们共同将桂林山水画

图1-27　龙山农、汪瘦竹《独钓寒江雪》

推向了一个空前的高度。这一时期的代表画家还有潘义禄、沈丰明、尹一鹏、黄君度、莫雨根、谭峥嵘、赵松柏、帅立功、王介明、邓夫觉、吴烈民、李培根、龙山农、皮志忠、李文庆、刘善传、关永华、王剑、吕金华、徐家珏、周松、肖舜之、阳光、韦广寿、韦丹意、秦晖、黄宏辉、陈美正、段春雷、阳满弟、吕玉林、陈宽，等等。特别是以黄格胜先生等为领军人物的漓江画派，阔步登上了当代中国画坛。

（一）桂林山水是"漓江画派"的摇篮

漓江画派是指以表现时代风貌为宗旨，以桂林及广西的秀美山水为主要表现对象，以传统中国画为主体，以广西当代画家为主要力量，具有共同理想和追求及鲜明艺术风格的画家群体。其主要审美特征是南方的新田园诗画风。其中国画的最大特点是写生化和生活化。作品大多以写生为主，有着典型的南方绘画温润平和、含蓄包容的特点。在技法上，漓江画派以线见长，水墨淋漓，色彩明丽。漓江画派是一个多画种的画派，具有鲜明的当代性。

漓江画派源于桂林，早在20世纪40年代初已萌芽。阳太阳先生是该画派的开拓者与奠基人。以黄独峰、涂克等为代表的广西老一辈画家对漓江画派的形成起到了很大的推动作用。他们都是漓江画派的先驱。进入20世纪80年代后，以黄格胜、邵伟尧、谢麟、刘绍昆、郑军里、石向东为领军人物的漓江画派，在当代中国画坛上崭露头角。漓江画派的代表人物还有张复兴、戴延兴、雷波、雷务武、蔡道东、唐玉玲、余永健、柒万里、雷德祖、邓二龙、吴崇基、白晓军、张冬峰、梁耀、阳山、阳光、肖舜之、徐家珏、黄菁、谢森、刘南一、黄宗湖、黄超成、左剑虹、伍小东、姚震西、韦俊平、陈毅刚、黄少鹏、周松、熊丁等画家及美术理论家苏旅、刘新等。

漓江画派得到了广西壮族自治区党委和政府的高度重视和大力支

持。自治区党委、政府把它作为广西优秀文化品牌来打造。如今，漓江画派在国内外产生了广泛的影响，已成为当今中国画坛的一个重要流派。

漓江画派虽然源于桂林，但在后来的发展过程中逐渐南移。现在，漓江画派的画家群体主要集中在自治区首府南宁，特别是集中在广西艺术学院。

神奇的桂林山水，近千年前孕育了"米氏云山"，如今又成了漓江画派的摇篮。

（二）漓江画派的领军人物——黄格胜

黄格胜，1950年出生，广西武宣人，广西艺术学院研究生班毕业，师从黄独峰教授。1982年毕业后，留校任教。曾任广西艺术学院讲师、副教授、教授、副院长、院长，广西壮族自治区文学艺术界联合会副主席，广西政协副主席，致公党中央副主席，中国美术家协会副主席等。现为中国美术家协会顾问，漓江画派促进会会长。

描绘广西风光和美丽家园，是他山水画永恒的主题。他坦言："我的画是'入世'的，而且越'土'、越'俗'越好。"与那些主张超脱现实的传统文人以及注重自我表现的后现代主义艺术家的作品不同，他表现的是人间烟火，是中国南方式的人文景观。

20世纪80年代中期是黄格胜绘画艺术的升华期，也是他绘画创作的旺盛期。激发他的创作热忱和艺术灵感的是桂林山水、漓江风光。"我见青山多妩媚，料青山见我应如是。"在这期间，他先后20多次到桂林漓江写生，积累了上千幅写生稿。在整理这些写生稿时，他突然冒出一个想法，把这些单幅的作品连接起来，形成一幅长卷，全面表现百里漓江的山山水水和风土人情。他把这个目标当作历史赋予他的一份责任。经过两年的艰辛创作，一幅长达200余米的《漓江百里

图 1-28 黄格胜《漓江百里图》（局部）

图》（图1-28）终于创作完成，并在美术界产生了很大的反响。美术评论家苏旅认为："《漓江百里图》是第一幅真正把漓江、把广西的自然地域环境、民族文化特色当作研究对象的美术作品，是'漓江画派'的真正开山之作。……即使在今天，依然是'漓江画派'成长道路上不可替代的里程碑和代表作。"

在20世纪80年代，黄格胜主要以桂林山水为题材，作品巧秀明丽、清奇秀润、诗意盎然，呈现出漓江画派特有的气韵。在诗与画的融合中，他以流畅的笔法极有韵味地将桂林山水之景收入画卷。他的大笔皴擦使画面呈现出跌宕磅礴之气，意蕴深厚，意境唯美，使人仿佛置身于人间仙境之中。他把传统山水画的技法和风景速写相融合，充分发挥了线条的魅力，以形写神，意趣横生。他后期的绘画以写生元宝山为主，形成了"雄""壮""厚""拙"的艺术风格。

（三）帅门第二代翘楚——帅立功

帅立功，1942年出生，笔名宇榕、茗秋，广西桂林人，广西现代美术教育的先驱帅础坚第七子，帅氏这一艺术世家第二代的代表人物。1960年，考入广西艺术学院，师从黄独峰、刘锡永、阳太阳、林令及父亲帅础坚等名家。1964年，大学毕业后被分配到南宁市群众艺术馆工作。1989年，被调入桂林旅游专科学校（现桂林旅游学院），任工艺美术系主任。曾任广西工笔画会副会长，美国东方艺术协会顾问，南宁市美术家协会主席，广西文史馆馆员等。现为桂林旅游学院二级教授，中国美术家协会会员，广西工艺美术大师。

他出生于艺术世家，从小就受到艺术的熏陶。他擅长人物画、山水画。他的人物画，线条挺拔流畅，造型生动，人物秀美，传神有致，色泽淡雅。其泼墨山水画更是独具匠心，中西兼收，水墨淋漓，大胆奇特。除绘画外，他对工艺美术、绘画理论等也都有深入的研究，

图 1-29　帅立功《漓江曲处景愈深》

颇有建树。他的绘画代表作有《硕果累累》《漓江曲处景愈深》（图
1-29）、《百年沧桑》《乾坤泻玉图》等。他出版有《水墨画技法与纠
错》《桂林岩溶地貌山水画技法与研究》《帅立功文集》等理论著作及
多种画集。

（四）工艺美术对桂林山水画的促进作用

工艺美术与中国画同为中华民族优秀的传统艺术。在广西的工艺
美术版图中，桂林一直处于重要地位。这是因为广西工艺美术的领军

人物关永华是桂林人。关永华，1949 年出生于桂林，1967 年毕业于桂林市工艺美术学校，1969 年参军，1987 年转业至桂林工艺美术研究所，任所长。关永华是国家高级工艺美术师、中国工艺美术大师，曾任广西工艺美术协会理事长，中国工艺美术学会理事。现为广西工艺美术协会名誉理事长，桂林市中华文化促进会副主席，桂林企业界书画家协会副主席。关永华是广西工艺美术大师资深评委，参加了《中国工艺美术全集·广西卷》的审改工作。曾获中共中央颁发的"光荣在党 50 年"纪念章。

在桂林及广西乃至全国工艺美术界，有许多以桂林山水为题材的工艺美术作品，这和关永华先生的积极推动是分不开的。从 20 世纪80 年代至今，他共为各级政府绘制了 300 多幅（件）美术作品及工艺美术作品。这些作品赠送给了 100 多个国家的政府机构或元首、政要及名流。其中国画作品《漓江渔火》由自治区政府赠送给了美国领导人。

他的中国画灵透、明澈、幽远，展现了大自然的巨大力量，凝聚了大自然的美。他的作品具有震撼心灵的魅力。这种魅力是通过他对水墨高超的驾驭来呈现的，使读者有一种强烈的重返大自然的愿望。他用艺术的形式实现了对大自然的抚摸，同时也表现了自己的心绪。他的作品充满了东方文化的神秘魅力。其中国画代表作有《漓江渔火》《源远流长》（图 1-30）、《春瀑破晓烟》，瓷器代表作有《十大元帅》等。

五、以桂林山水画为主体的艺术产业

桂林山水画是随着桂林旅游业的发展而兴盛的。20 世纪 70 年代后期，桂林的旅游业开始兴旺。特别是到了 20 世纪 80 年代，桂林的

图 1-30 关永华《源远流长》

旅游业快速发展，至 20 世纪 90 年代达到高峰。20 世纪 70 年代后期，改革开放后，国内外游客慕名来到桂林。这些游客自然是来看甲天下的桂林山水的。桂林山水画成了游客们首选的旅游纪念品。于是，桂林的画廊画店如雨后春笋般涌现。除国内游客喜欢桂林山水画外，海外的需求量也很大，特别是邻邦日本。他们深受中国文化的影响，对中国书画情有独钟。日本游客比较有钱，在购买中国字画时也舍得花钱。那时经常出现日本旅游团从一个画店出来后，画店挂出的字画被一扫而空的现象。当时桂林的专业画家还不多，市场上常出现供不应求的情况。所以，画桂林山水的人短时间内猛增。这些人，有的来自学院，有的从学名师，有的自学而成，故绘画水平参差不齐。那时，甚至出现了流水作业，一幅画由两三人完成，每人各画其中一部分，批量生产，同复印一般。20 世纪 80 年代，桂林的绘画已经形成了一个从创作、装裱、装饰到运营、销售的完整产业链，加上上游的文房四宝及原材料等，一个庞大的艺术产业业已形成，从业者约五万余人。

20 世纪 90 年代曾流传着全国大多数旅游景区都有桂林人在售字画的说法。在这种情况下，桂林临桂五通的农民画也应运而生。

桂林市临桂区自古以来崇文尚德，人才辈出。清乾隆时一代名相陈宏谋即临桂人氏。其玄孙陈继昌三元及第。临桂进士如林，画笔如林。清代桂林三大绘画世家，临桂占其二。五通是临桂的一个千年古镇，当地农民绘制门神已有数百年历史。五通有农忙下田干活，农闲挥毫作画的传统。改革开放的春风唤醒了这个有着传统艺术基因的古镇，唤醒了那些充满泥土气息的农民画家。他们一手拿锄头，一手拿画笔，通过父传子、夫教妻、亲朋好友相互学习的方式传承绘画技艺。如今，五通农民画已成为广西农民画的代表。他们除画桂林山水外，也根据客户的需求画其他题材。据统计，该镇约有 1000 多户 4000 多人从事这一职业，年销售收入三亿多元。这为解决就业和推动乡村振兴起到了积极的作用。

另一方面，桂林绘画产业兴盛的同时，也出现了"重商轻艺"的弊端。一些有创作潜力的画家随波逐流，不再探索钻研，致使能传世之作鲜见。如何处理好"艺"与"商"的关系，是十分重要的问题。像古人那样隐居避世、清贫痴艺是不现实的，毕竟时代不同了。桂林山水画的继承创新，前人已经付出了很多，取得了丰硕的成果。当下的画家站在前人的肩膀上如何突破，这是美术界应着重思考的课题。

第二章

───────

桂林山水画的传统哲学基础

桂林山水画在千年的发展过程中，受到了儒、释、道思想的浸润。画家以林泉之心对待创作，寻求的是一种理想中的精神家园。作品重神韵，轻形似，追求的是内在的精神之美。所以，桂林山水画有一个明显的审美特征，就是有一种虚灵悠韵、淡雅含蓄、温润柔和之美。这正是受儒、释、道思想影响的体现，也反映了桂林山水画内涵的博大精深。

儒、释、道三家思想都与桂林山水画有着千丝万缕的联系，都对其有潜移默化的作用，但与其关系却各有不同。

第一节　儒家思想的影响

中华文化是以儒家思想为道统的。自汉武帝废百家而独尊儒学起，为统治所需，历代皆循儒学。儒家哲学的精髓以孔孟学说为代表。"四书""五经"是儒家的经典著作。

儒家思想把"志于道，据于德，依于仁"作为艺术的前提。这是对艺术家的人格、素质、修养等提出的要求。儒家思想确立了艺术"劝戒""言志""载道"的作用。儒家思想非常重视"仁"，用"仁"的眼光去看待一切事物。它也把艺术列入"仁"的审美范畴。这是中国艺术最有影响和最富代表性的美学精神之一。

孔子从道德价值的角度来看待大自然的山水，提出"仁者乐山，智者乐水"。自然山水成为观照道德形象的对象。画中的山水已不是大自然原来的山水，而是儒家思想的"仁"和"智"的象征。人们对大自然的欣赏和赞美，其实是对理想人格的欣赏和赞美。

魏晋时期，绘画的美学观从"应物象形"发展到了抒情言志。南朝宗炳《画山水序》曰："神之所畅，孰有先焉！"他认为山水画能表现作者的主观意志。这都为桂林山水画的产生提供了理论基础。桂林山水画的鼻祖米芾对南派山水宗师董源的画作推崇备至，赞赏有加。他在《画史》中曰："董源平淡天真多，唐无此品，在毕宏上。近世神品，格高无与比也。"桂林山水画从诞生起，就在儒家思想的影响下，特别注重品格、格调。画家除具有笔墨功夫外，更重要的是要注重心性的修炼。上乘画作与其说是"画"出来的，还不如说是"养"出来的。

北宋郭熙在中国美术史上是第一位将儒家"涵养心性"学说植于绘画体系中的人。重"涵养"是他画学思想的一大特点。他主张的"涵养"是儒家的"虚气""平和""修身""中庸"等。文人画出现后，它所承载的内涵越来越多，对个人理想和精神境界的追求及思想文化的体现也越来越丰富。

在中国古代，从事艺术创作的人，主要是受到儒家学说影响的文人、士大夫等。这些人所创作的艺术作品自然与儒家思想有着千丝万

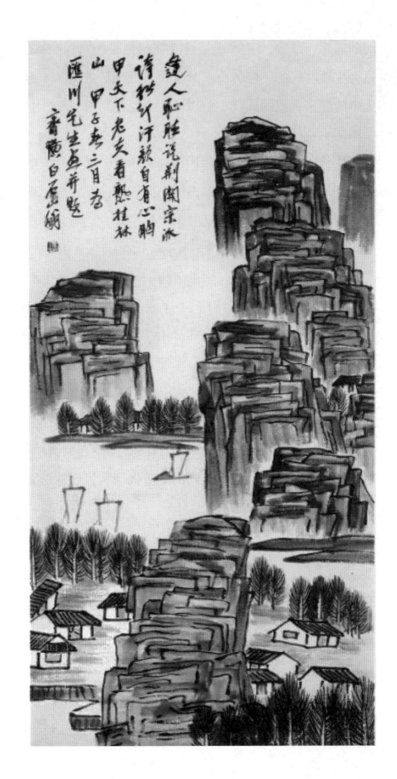

图 2-1　齐白石《桂林山水图》

缕的联系。儒家的艺术观是建立在"仁义""道德"之上的，是以教化为主要前提的。桂林山水画重视人品的传统，本质上就是对以修身为本的儒家思想的体现。可以说，儒家的"修身""虚气""平和"是中国艺术精神的代表。

桂林山水画不为单纯地描写桂林山水，而是画家的精神寄托。画家在创作时已经不受自然形态的束缚，走向了"离形得意"的精神世界。所以，画家画的不是某一个具体的地方，不是真山真水。画家将所见的许多自然景观进行排列组合，加上自己的想象后完成的作品，与实景有着很大的不同。齐白石 1924 年给汇川先生画过《桂林山水图》（图 2-1）。画中题诗曰："逢人耻听说荆关，宗派夸能却汗颜。自有心胸甲天下，老夫看熟桂林山。"他认为在桂林山水面前，荆浩、关仝都没有什么值得夸耀的了。此幅《桂林山水图》，作者只画了几座山，山上无草木，也无亭台楼阁，山下有几间屋舍，屋旁有些树，屋边空白处是一条河，河面上有风帆。整个画面简洁平淡，朴拙天真，空灵悠远。笔墨未到处留给观者自由的想象空间，使其得到不同的艺术享受。齐白石把桂林山水画的审美提高到哲理的层面，在其中加入了人文精神。

第二节　释家思想的影响

佛教是在汉朝时由印度僧侣传入我国的。北宋时期，文人士大夫如欧阳修、司马光、王安石等多修佛学。此外，北宋后期文坛泰斗苏轼、黄庭坚等也多研佛学。此时期，文人士大夫的圈子里几乎是"不谈禅，无以言"的状况。人人开口谈禅，竟然形成了一种"口头禅"。苏轼常常坐而论禅，他的《枯木怪石图》（图 2-2）中的一石一木，

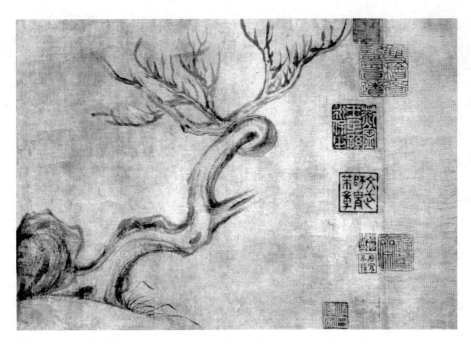

图 2-2　北宋·苏轼《枯木怪石图》

似具有佛教一花一世界、一叶一菩提的禅意。至南宋，出现了一批禅宗画家，以禅意入画。

桂林山水画就是在北宋这种充满禅意的氛围中诞生的，故它一诞生便与禅学结缘。

佛教思想与我国本土的文化相结合后为文人士大夫所接受，成为中国文化的主流之一。它开阔了文人士大夫的思想，能与他们的内心产生共鸣。它影响了中国的哲学思想和文学艺术，桂林山水画自然也在其中。

"心性"是佛学的核心问题之一。鸠摩罗什译《大智度论》曰："三界所有，皆心所作。"佛家多用"心""神""性""灵"等来表达

思想，文人士大夫们也喜欢这些，二者一拍即合。受此影响，桂林山水画在发展的过程中比较注重"画外之意"，讲究"画境"与"心境"的契合。

在我国传统的禅画中，有一种"空相"。《金刚经》曰"凡所有相，皆为虚妄"，认为一切存在的东西，都是空虚的幻象。这反映到桂林山水画中，并不是指画面空空如也，而是指画面的一种至高境界。在佛家看来，事物的外观都是经常变化的，彼时的相，到了此时却是另外一种样子。无论你执着彼时的相还是此时的相，最终的结果都是空相。看清事物最为重要的是认清事物变化的法则，不执着于它的外观。《金刚经》曰："不取于相，如如不动。"对桂林山水画而言，"不取于相"不是否定"应物象形"，而是取事物的精神实质。这也符合谢赫"气韵生动"的宗旨。桂林山水画以虚静淡泊为主。"空纳万象""无画处皆成妙境"，让画面进入宽松、空而不虚、寂而不灭、高古脱尘的境界。

营造虚境的过程，反映着画家对中国哲学、美学思想的理解。他们用"无限"的空间来体现"道"的"虚无""淡泊""玄远"，最终将作品归于"天地精神"和"人生世界"。后来，画家们也追求"禅"的精神，并通过山水画将其表现出来，使山水画成为一个容纳天地精神的小宇宙。它体现着无限的、永恒的精神。这个无限的、永恒的精神来源于山水画中虚远空间的无尽意。它使画中产生最为令人期待、最为丰富的，包含着禅宗精神的无尽意蕴。山水画中虚境的营造与画面的空间布局有着密切的关系。它要求画家，首先能营造出虚远空间；其次，使这种虚远空间能传达出使人产生无尽联想的画外空间，进而使虚远空间成为无尽的虚境。画家的主观意识和烂漫情怀，以及佛理禅趣，在画面中体现为一种空寂超然的境界。他们不执着于有无，

于相离相，不住心于物。

千余年来，禅宗与桂林山水画的关系紧密。它使桂林山水画获得了超越自然、超世俗的高古、闲逸、清净、婉约的神奇妙境。

第三节　道家思想的影响

道家思想以老庄学说为中心，形成于先秦。其最高的哲学范畴是"道"。它认为"道"是宇宙万物的本源，是宇宙万物赖以生存的根本。《老子》第十四章有"视之不见""听之不闻""搏之不得"之语。庄子在《庄子·知北游》中也提到："道不可闻，闻而非也；道不可见，见而非也；道不可言，言而非也。"因此，从这个意义上说，"道"即"虚无"。但这种"虚无"并不是指什么都没有，它包含着"象""物"等实的东西。它是虚实的融合、统一。这种虚实的统一不是绝对静止状态的统一，而是在运动中的统一。

建立在"有""无"辩证基础上的道家美学思想，包含着四个重要的基本观点：一是虚实统一；二是虚实相生；三是实生于虚；四是虚中存实。它一方面阐述了虚实的相生、统一，另一方面又以虚为本，影响了绘画艺术的发展，将绘画艺术引向了虚实结合、以虚为上的道路。

道家的学说是比较玄的，特别强调"虚"。这反映到桂林山水画中，"虚"就显得十分重要了。元代饶自然在《山水家法》中提出"绘宗十二忌"，其一就是"布置迫塞"。在宋、元人的山水画里，自然生命大多集中在一片空白之中。清代范玑在《过云庐画论》中曰："画有虚实处，虚处明，实处无不明矣。"清代蒋和《学画杂论》亦曰："大体实处之妙皆因虚之而生……"他们都强调"虚"的重要。审美

的目的，不在于去把握作品外在的形式美这一"实"，而在于去关注它虚实相生间流动的、内在的本质，也就是超物象的本质。这可以让人们在虚实相生中体悟作品内在的意蕴。

关于"虚实"的问题，儒、释、道三家都有阐述。比较起来，老庄建立在"有""无"这一辩证根基上的有关"虚实"的美学思想，对桂林山水画的创作及审美心理产生的影响最大。

在绘画中，画鱼不画水即为虚实结合的实例之一。它靠调动观者的想象力去补充画面上虚的部分。画中布局的虚实，通常把有景物的部分称为实处，把空白处称为虚处。当然，在具体作品中，也要作具体分析，如屋本身是实的，墙壁刷了白色，就是虚的了；夜晚的天空是虚的，加上几片云，就是实的了。在漓江画派的开拓者和奠基人阳太阳的《漓江清晚》（图 2-3）中，厚重的山体中往往留着空白，这是实中见虚；在大片留空处，加上几笔淡淡的云，这是虚中见实。

用笔也讲虚实。一笔下去，是比较实的，但也有虚空处。这与水的多少及运笔的提按轻重有关。这样画出来的线条有轻有重，有浓有淡的变化。尤其到了线条的尽处，由实转虚，虚到逐渐看不见，虚到"无"的境界。这种虚处，看起来反而觉得很丰富。这好比唱歌快结束时，声音慢慢地消失了，但感觉好像它还没有结束，似乎还有余音，所谓"余音绕梁，三日不绝于耳"。这种无声似有声的感觉是很妙的。如果声音清清楚楚地停了，就不能引起这种联想。画中之理如是。

天地自然景物是实的，画家把它"打散"，使之变虚，再把它们组合成山水图画。先把实的散成虚的，再把虚的组成实的，这就叫"转实为虚，转虚为实"。

作品弦外音、象外象、味外旨的有无和虚实的处理很有关系。中国传统的诗、文、戏、曲、书、画等，都很讲究虚实关系的处理。在

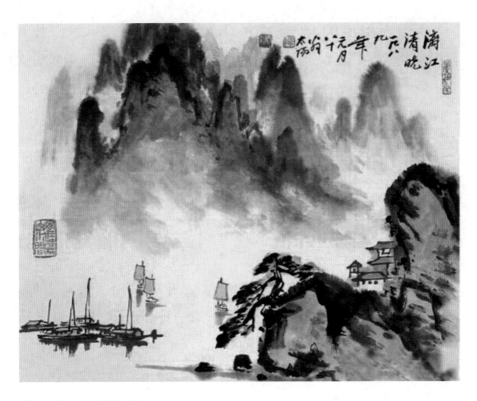

图 2-3　阳太阳《漓江清晚》

桂林山水画中，许多笔墨未到的虚处，在设色时被渲染，这也是处理虚实的一种方法。这种处理方法一般是画家成竹在胸的安排，也有的是随机应变的。

另外一种处理虚实的方法是景物与情思的结合。在这里，实指景物对象，虚指画家的思想情感。画家如果只是在景物的形象上着眼，从景物到景物，以实为实，则会局限于景物而无法超拔。所以，画家不能以实为实，也不可以虚为虚，而应该"以实为虚""以虚为实"。画家应把自己的思想情感注入景物，将客观景物与自己的思想情感结合起来，做到情与景统一、意与象统一。

还有一种虚实是用模糊的方法表达的。画中的山与树之间、枝干与树叶之间、人与物之间、左右之间、前后之间，往往不能分得很清楚。画面虽然模糊，但主观思想是清楚的。再有，画家画天上的云、江面上的水纹、行驶的船、滚动的车轮等时，都要用模糊的方法。否则，这些对象的动势就难以表达。所以，画面虽然模糊，但其蕴含的东西反而更多。因为一眼望不完，自然就觉得格外丰富了。

桂林山水画的创作，需要一半虚无，一半密实，计白当黑，注重含蓄，如此可尽得画外之妙。空白、虚无处理好了，画面会顿觉空灵。虚实相生，虚则意灵。虚空即生气，气韵则生动。

在桂林山水画中，实是力，虚是气。二者谁也离不开谁，交融为一体。实有虚的映衬，更显力量。虚有实的对比，更觉空灵。虚实结合是桂林山水画中一条重要的审美原则。

桂林山水画发展到现在，历经千年，博大精深。它的根在深厚的传统文化中。如果抛开这些，那它就是无源之水，无本之木。真正的艺术不在于外表，在于内涵；不在于形式，在于思想品格。这是艺术的生命。

第三章

桂林山水画的笔墨

桂林山水画是中国山水画的重要组成部分。笔墨是中国画表现生活的基础要素，是研究中国画的特殊对象。它反映着桂林山水画的面貌特征。

第一节　桂林山水与"米氏云山"

桂林奇特的喀斯特地形地貌造就了桂林山青、水秀、洞奇、石美的独特景观，使桂林成为如诗似梦的人间仙境。"愿做桂林人，不愿做神仙。"古往今来，桂林的美景迷倒了无数文人墨客。

北宋神宗熙宁三年（1070）至熙宁八年（1075），米芾在临桂为官，创作了《阳朔山图》。据史料记载，这是最早的一幅桂林山水画。从此，桂林山水画登上了中国美术的大舞台，成为中国山水画大家族中的重要成员。此外，神奇的桂林山水还孕育了"米氏云山"。这时的"米氏云山"虽然还不成熟，但已具雏形，我们可从明代邹迪光的

《阳朔山图卷》（现藏桂林博物馆）中看到。"米氏云山"是米芾对我国的山水画艺术作出的巨大贡献，对后世的山水画创作产生了重要和深远的影响。

"米氏云山"是米芾创立的一种山水画风格。米芾的山水画讲究云与山的虚实变化，不求工细，"意似便已"，自成一家。其作烟云变幻，恬淡虚无，以点染为之，得"墨戏"三昧，为典型的文人山水。他上接王维、董源、巨然之风，受山水云烟供养，为后世文人所称道。他的山水画云雾缭绕，山林隐映，缥缈空灵，取意不取形。桂林山水画的笔墨概念在北宋时已经有了，并被运用到了创作之中。

第二节　笔墨概念

"笔墨"概念，是由五代的荆浩在他的《笔法记》中提出来的，到明清时逐渐完善，成为中国书画的重要语言形式。明代中后期，徐渭等人的笔墨实践和董其昌的理论总结使笔墨受到重视，并被推到了很高的层面。此后，笔墨的地位愈发重要。

桂林山水画的笔墨，同我国书画的笔墨一样，是从艺术学意义上而言的，并非指材质学层面。桂林山水画发展到现在，无论是语言创造还是理论研究，都取得了一定的成就。桂林山水画的创作是画家对桂林独特的秀美山水具有智慧和创造性的阐释，是画家的审美意识物态化的过程。这个过程是画家追求审美价值的情感活动过程。此过程留下了有意味的痕迹，即画家解释自然的媒介——笔墨。

桂林山水画自诞生以来，其发展主要是在清末，至近现代才蓬勃兴旺。它在创造性的表现自然的过程中，是凭借着作为绘画语言的笔墨立意生象的。桂林山水画的创作离不开画家对笔墨的探索和研究。

五代荆浩在《笔法记》中提出了"六要"：气、韵、思、景、笔、墨。"六要"是《笔法记》的核心内容之一，是对当时山水画创作的经验总结，对五代及后世的绘画理论和绘画创作产生了深远的影响。

荆浩说："笔者，虽依法则，运转变通，不质不形，如飞如动。"他强调用笔既要依据法则，又要寻求变通和突破，富于变化。在用墨方面，他认为要"高低晕淡，器物浅深，文采自然，似非因笔"，即用墨要高低起伏，浓淡得当，突出深浅变化的层次感，使物象的文采自然生成，似非笔所画。此乃笔墨之妙用。

古人对笔墨有不少精辟论述。南朝谢赫《古画品录》中有"用笔古梗""动笔新奇"之语。元代黄公望曰："山水中用笔法谓之筋骨相连，有笔有墨之分。用描处糊突其笔，谓之有墨。水笔不动描法，谓之有笔。"明代董其昌谈笔墨与自然山水的关系曰："以境之奇怪论，则画不如山水；以笔墨之精妙论，则山水不如画。"清代石涛则提出了震动当时画坛的观点："笔墨当随时代。"黄宾虹说："画有雅俗之分，在笔墨，不在章法；章法可以临摹，笔墨不能勉强。"这些说的多是笔墨的变化和重要作用。笔墨不仅是绘画的构成元素，还是画家文化修养的体现。抽象的笔墨彰显着画家的才情学养，也显现了画家的情感状态。"笔墨当随时代。"笔墨的创新是建立在传统文化基础上的，是对时代文化发展变化的表现。每个时代的山水画都散发着特定的时代气息。宋元之微茫惨淡，明清之精微明洁，均为对各自时代气息的反映。近现代山水画由于中西艺术的交流、碰撞、融合，出现了多元化的笔墨取向，但总体上有规律，或回溯传统，从古人那里寻找笔墨精神；或借西方技法。在这种交流、整合的过程中，山水画相对封闭的系统打开了。当代笔墨离不开传统，但又不是完全从传统中来。这在桂林山水画中表现明显。徐悲鸿的《漓江小景》（图 3-1）里有

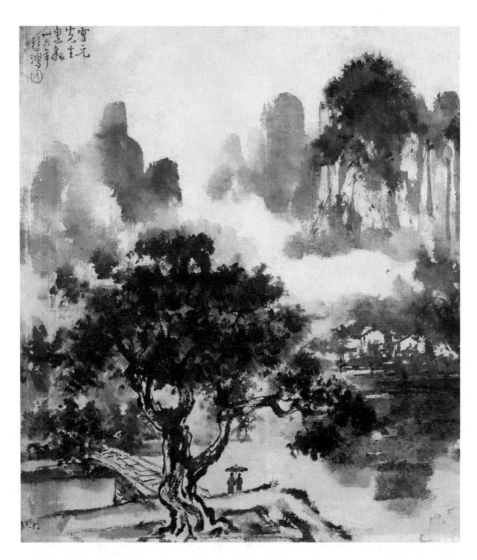

图 3-1　徐悲鸿《漓江小景》

透视、光影的效果，画面简洁，有一股如雨后天晴般的清新气息，观之有新意和舒爽之感。李可染的《漓江胜境图》《清漓帆影图》等桂林山水画作品对逆光的处理十分到位。他画的桂林之山厚重而不失层次和灵气，与桂林的水相呼应，庄重生动。吴冠中描绘桂林山水的作品则高度概括，只取神韵，不求形似。画面大块留白，加上简洁爽利的点、线，极具视觉冲击力。他融合中西艺术，运用了简洁的抽象化的表现方法。初看作品似象非象，细细玩味却极具桂林山水之神韵，赏心悦目。

第三节　哲学基础

任何一门艺术，都有自己特殊的表现形式。认识桂林山水画，首先要认识其特殊的笔墨形式，这是其区别于其他山水画的特质之一。如果没有特定的笔墨形式，也就没有桂林山水画这一独特的山水画样式。

对桂林山水画的论说，是一项专业的哲学课题。因为它立足于我国古代道家"天人合一"的哲学思想，内含丰富的审美意识。"天地有大美而不言"，庄子认为大自然是真的、善的，也是美的。我们应该向大自然学习，置身于大自然之中，与大自然同存，处于一种融洽和谐的状态，达到一种淡然无极而众美从之的境界。审美意识物态化了的笔墨，不但是绘画造型研究的对象，更是画家修养的集中体现。于是，"墨非蒙养不灵，笔非生活不神"。画家在创作中，只有进入物我两忘的状态，才可能"悟道"，作品才有内在的意蕴。在山水画家看来，对山水之质的表现无需依赖外在的条件（如光）。与画家的心灵感受相契合的线，是写意山水画的基本语言形式。在线的韵律中，

山水之形与画家之情感同时显现。这线条必须要有韵味、有感情、有生命，否则，就达不到情景交融、"天人合一"之境。

桂林山水画必然要表现人的审美意识。因此，桂林山水画是对意识和存在的反映。创作中，画家以笔墨为媒介，将头脑中的审美意象转化成可视的艺术形象。唐代张彦远在《历代名画记》中曰："夫象物必在于形似，形似须全其骨气，骨气形似，皆本于立意而归乎用笔……"又曰"意在笔先，画尽意在""须知千树万树，无一笔是树；千山万山，无一笔是山"。这与西方绘画的再现对象、描摹自然有着认识和理解上的不同。西画的技法是服务于表现对象的。中国画的写意原则使语言在服务于表现对象的同时，又表现画家的主观性情。所以，中国画在水墨渲淡的氛围中反映着自然造化，同时又超以象外。而石涛在《苦瓜和尚画语录》中，更是非常精辟地提出了"一画论"。

石涛的"一画论"根植于中国《周易》中的朴素唯物观。"子曰：乾坤其易之门邪（耶）？乾，阳物也，坤，阴物也。阴阳合德，而刚柔有体。以体天地之撰，以通神明之德……"古人用乾卦、坤卦体现天地阴阳两仪的矛盾统一关系。《周易》共 64 卦，每卦 6 爻，共 384 爻，它们都由乾坤两卦的阴阳符号交错排列而成。其卦卦是阴阳，又爻爻是太极，象征天地万物"阴阳合德"而刚柔互存，各有其体。桂林山水画吸收了太极本体论的运动观，用"一画"之理"自一以分万，自万以治一"。"画之理，笔之法，不过天地之质与饰也。"

桂林山水画取法于自然造化之道，由"一画之理"而"一画之法"进而"贯众法"，具有丰富多彩的艺术形象。石涛曰"一画者，众有之本，万象之根"。"此一画，收尽鸿蒙之外，即亿万万笔墨，未有不始于此而终于此，惟听人之握取之耳"，故"夫画，天下变通之大法也，山川形势之精英也，古今造物之陶冶也，阴阳气度之流行也，

借笔墨以写天地万物而陶泳乎我也"。

第四节 传承创新

传承与创新是艺术发展史中的永恒话题。要想创作出经典的桂林山水画，画家就必须要精研传统、熟读经典、研读古代画论，将画外功夫做扎实。中国美术史上有一大批令人叹为观止的经典作品，画家研习桂林山水画，就要从这里开始，学习古人的技法，学习古人是如何将自己的观点、思想通过笔墨反映到作品中，以提高作品的艺术性和思想性的。20世纪后半叶，以阳太阳、黄格胜等为代表的桂林本土画家，创作了一大批表现桂林山水的优秀作品，如阳太阳的《漓江烟雨》、黄格胜的《百里漓江图》、吴烈民的《山水小景》（图3-2）等。他们以古为本，直溯源流，集百家之长，博学多采，进而"古为今用"，在"外师造化，中得心源"中体悟笔墨造物制形的科学性。

传承并不意味着闭关自守和排外。面对西方艺术，要中有西无者守，中无西有者择益吸收。要以"洋为中用"的态度，丰富桂林

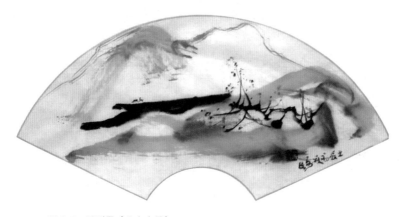

图 3-2 吴烈民《山水小景》

山水画的技法。只有坚持民族性的"推陈出新"，中国画才能成为世界性的艺术。所谓"守"，就是守住笔墨的精华、特质。要发挥笔墨固有的特质和个性，防止"以西代中"和"全盘西化"。只有这样，画家才能自主、自强，有自处、自守的空间。"受与识，先受而后识也，……借其识而发其所受，知其受而发其所识。""在墨海中立定精神，笔锋下决出生活，尺幅上换去毛骨，混沌里放出光明。"画是画家的心印，是笔墨根于自然，发于心源，而又超越自然的现实主义和浪漫主义相结合的表现，是画家情质并发的思想感受。白雪石的桂林山水画多勾勒，山体设色清新淡雅，与水的清澈透明非常协调，与浓艳的树林形成鲜明的对比。"他一直深入研究传统山水的现代化，致力于'西洋绘画民族化，民族绘画现代化'的探索之路。……既有宋画的严谨精湛，又有元画的轻快悠然，具备水彩画之秀润的同时又兼具版画的纯净与明快的装饰美感。"他博采众长，作品（图 3-3）既吸收了传统画法，又有西画的光影效果，非常有个性。

西方绘画受到自然科学法则的制约，是对自然的毕肖再现。"镜子为画家之师：……你的图画就能象一面大镜子中看见的自然物。"中西绘画在面对大自然时有表现与再现的差异，有侧重主观和客观的区别。因此，中西绘画只能是在同属造型艺术的视觉表现上，可以"艺术无国界"。

桂林山水画是中国山水画的重要组成部分，具有很强的民族性。它一定是在民族的文化和思想体系的影响下，同其他艺术一样，反映着民族的精神。东方绘画与西方绘画是分别侧重表现与再现的两大绘画体系。桂林山水画是博大精深的东方绘画的重要组成部分。

图 3-3　白雪石《归舟》

第四章

桂林山水画的意境营造

意境是作品中呈现的一种情景交融、虚实相生、活跃着生命律动的境界。意境是主观情感与客观景物相熔铸的产物，是情与景、意与境的高度统一。意境是中国传统美学思想的组成部分。意境的营造归根结底是艺术境界的营造。

中国画的最大特征之一就是讲究意境，而山水画是最能体现意境美的。意境，包含着"意"（情思）与"境"（景物）两个方面。"意"是指主观的思想感情，即"胸中境"。而"境"则是指外在客观的物象，即"眼前境"。它是人用以表意的寄托物。"意"借物来表现，"境"靠意来触发，二者有机结合，不可分离。从创造与欣赏的角度来看，"境"是所绘景物的"形"与"神"，即经过画家提炼概括而描绘出来的景物及其内在的本质与精神；"意"是画家所要表现的情与理，即画家的情感、旨趣和对生活的认识、理解与评价。在意境的营造中，境是基础。画家的审美旨趣和思想感情来自对客观事物的认知和体悟，而画家的审美旨趣和思想感情又必须凭借特定的事物才能

得到表达和抒发。在意境的营造中，意对造境具有主导作用。境随意造，意高则境高。同时，意又融于境中，境中见意。在这种相互融合中，二者呈现出一种鲜明的，可给人以启示和想象的境象。它同时又包含着深厚的耐人寻味的意蕴。正是这种意蕴与境象的有机结合构成了桂林山水画独具特色的意境。这种生动深邃的意境，使画作获得了灵魂，给人美感，令人愉悦。李可染在《谈学山水画》中曰："意境是什么？意境是艺术的灵魂，是客观事物精粹部分的集中，加上人的思想感情的陶铸，经过高度艺术加工达到情景交融、借景抒情，从而表现出来的艺术境界、诗的境界，就叫做意境。"笔者从如下四个方面浅论桂林山水画的意境。

第一节　桂林山水画意境构成的基础

具体而真实的客观景象，是桂林山水画意境构成的基础，是使画家能产生情感和联想，并使作品可引发观众共鸣的前提。意境营造是建立在一定的景象描写上的。景象能给人以美感，可引起画家与观赏者的想象和联想。绘画中有多种描绘景象的方式。桂林山水画中的形象多属意象。这种形象在某种程度上和我们所见到的客观物象不完全一致，但仍能找到二者的相似之处，正如齐白石所说的"似与不似之间"。这里的"不似"来自主体为了表达自己的主观情感以及强化客观对象具有表现性的特征而采取的夸张、省略和变形。这就是说，对于对象的形和色，并不是完全不去追求的，而是要"以形写神"。因为神（神韵、神采、精神）是离不开形的，离开了形，神何附焉？神是通过形来体现的。从神与形的关系上说，它们是对立的，又是统一的。事物的形是外在的表象的，神是内在的本质的。因此，历代画家

无不追求"神似"，认为一幅画当不胜其形，胜其神也。所以，神是主要的，起主导作用。桂林山水画家在造型时，不能受形的束缚，而要大胆地取舍和夸张，甚至变形变色，以达到神似的目的。这个过程是对画家学识、素养、人品等的综合体现。此时，画家是在画自己胸中的桂林山水了。正因为如此，在桂林山水画中，我们才把这种经主观处理的形象称之为意象。韦广寿《碧崖生烟》（图 4-1）中的山水形象就是桂林山水画意象造型的体现。赫伯·里德在《现代艺术哲学》中说："艺术家不在于描写世界的客观真实，而在于描写其精神上或身体上对客观及事件所产生感觉的主观真实。"此外，画家在描写景象时还应注意作品中各种物象的造型关系，各种形状间的排列组合，以及色调、黑白的处理、空间营造、虚实关系，等等。

其实，具体而真实的空间形象具有独立的审美价值。在现代派的作品中，它们构成了作品的主要价值。人们在欣赏这些作品时，仿佛美就在它们身上，而无须考虑各种形式所包含的内容。英国现代艺术评论家贝尔提出了一个著名论点，即"艺术是有意味的形式"。他把形式提到了一个空前的高度，充分说明了形式对于艺术的重要性。因此，艺术家在造型时，不仅要考虑形式的特性与意味，还要注意形与形之间的布局效果，以及画面中诸多因素的相互联系及相互作用，遵循形式美的规律。另外，形式对内容的表现能起到相应的作用。这主要表现在，形式适应内容，内容就能得到充分的表现，相反，内容不仅不会得到充分的表现，形式还会妨碍内容的表现。优秀的中国画都应是形式和内容的高度统一，否则它就缺乏艺术感染力，失去艺术的生命力。形式和内容的统一表现在绘画中，就是要用合适的形式来表达相应的内容，塑造优美的艺术形象。因此，桂林山水画的创作，其形式必须要与内容相联系，并把内容放在首位。这是因为意境是作品

图 4—1 韦广寿《碧崖生烟》

的核心内容，是作品的灵魂和最高的艺术标准。

第二节　桂林山水画意境的六种类型

桂林山水画家通过创作具有独立风格的作品传达其对山水景象的感悟。作品是一种冲淡具体时间观念的、纯粹的对自然景物本质精神的艺术表现，很大程度上也是意境的表现。桂林山水画意境的表现形式主要有：

一、无我之境。这种表现形式注重客观、写实。这类作品刻画形象具体，景物结构严谨，空间透视合理，画面真实，符合古代画论"贵以得真"的要求。漓江画派的领军人物和旗手黄格胜写生的桂林山水画，主要以具体的、真实的景象营造意境，把理想和情感融于实景之中，含而不露。

二、有我之境。这一表现形式注重主观、写意。这类作品较为明显地流露出了画家的主观情感，画面的景象不太真实，有更多的写意成分，"以意造景""以情汇景"，如齐白石所说的"在似与不似之间"。齐白石的桂林山水画正是如此。

三、画外之境。在绘画作品中，画内之景可写，而画外之境难求。画家只有具备渊博的知识、深厚的素养、丰富的积淀才能获得作品的画外之境。这类作品更多追求的不是技巧，而是于无形处见有形，于无声处听有声，让读者感受到画外之意。龙山农的《漓江人家》只画了两个妇人在江边洗衣裳，边洗边唠叨，并没有直接画村庄农舍，但仍把"人家"的意象表现了出来。

四、简约之境。此类作品多简约、清逸，景物不多，耐人品味。吴冠中描绘桂林山水的画作是这类作品的典型。

五、虚幻之境。画家往往通过云雾的掩映，使景象模糊、若隐若现，使画面产生虚无缥缈的感觉。这类作品非常适合表现桂林的"仙境"特色。

六、意与境浑。此类作品注重主观与客观相结合，追求情感与景象的高度结合，以达到情景交融、天人合一的境界。这是桂林山水画追求的最高境界。这类作品不是画家的有意为之，而是无意为之，偶尔得之。刘善传的《青山如黛家园兴》（图4-2）完全不像一般的绘画作品，在创作前要经过画家缜密的构思布局，而是信手拈来，一挥而就。桂林的乡村景致早已融入画家的内心，哪还用得着精心安排呢！画面中，农舍依山傍水，屋旁小桥流水，江边渔舟停泊，远处帆

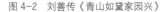

图4-2　刘善传《青山如黛家园兴》

影片片，不见村民忙碌的场面，却见牛羊悠闲江边。画中的山光水色，一尘不染，令人向往。这就是"意与境浑"的艺术魅力。

第三节　桂林山水画意境的基本特征

桂林山水画是画家的一种抒情表达方式。情景交融是桂林山水画意境的基本特征。画家在创作桂林山水画时，会把桂林山水的特点先储于心，做到"胸有成竹"，而后再形于笔。它不以"肖形"为佳，而以"通意"为主。南朝宗炳在《画山水序》中强调"以形媚道""以形写形，以色貌色"，曰："圣贤映于绝代，万趣融其神思。余复何为哉，畅神而已。神之所畅，孰有先焉。"山水画能"以形媚道"，能"畅神"者为佳。古人认为意境是"心"与"造化"的融合，强调画家要力求做到情景交融、寓情于景、借景抒情，从而表达自己的思想感情。景是情的载体，情是景的内核。桂林山水画中的一树一石、一亭一阁，皆可表现画家的意。它们并不是对自然山水的简单描摹。画家将自己的所思所感、生活的积累与沉淀融于绘画之中，赋予山水景物以生命力。这是读者可以感受到作品的独特魅力与扑面而来的生机的重要原因。越是品位高的作品，越能令人跨越时间与空间的界限，进入到无限的境界之中，获得具有智慧和哲理性的感悟。

第四节　桂林山水画意境营造的主要方法

欣赏桂林山水画，远看其气势，近看其笔墨，深看其意境和气韵。只有具有深邃意境和生动气韵的作品，才能称为上乘之作。桂林山水画意境的营造主要有以下八种方法：

一、构思布局

画家通过巧妙的构思、恰当的布局及丰富的笔墨来营造意境。张复兴的桂林山水画常注意前景、中景、后景的布局安排，巧妙合理。他作品中的前景，线条较粗壮浑厚，墨色浓郁，树林密不透风，韵味十足；中景与远景巧妙留白，气流通畅，山石苍劲，笔墨华滋。整幅画面贯穿着一条生命线，似游龙游弋在天地之间。画面生成了幽雅的场景，意境深邃，气韵生动。

二、移貌传神

画家通过设置相关物象让观者联想到画中未呈现出来的景象，以此来营造意境。陈宽在《家在桂林山水间》（图 4-3）中没有画屋舍，而是在云雾缭绕的青山下和漓江边画了一片农田。农田中有人正在用牛耕田。漓江边的垂柳正冒新芽。画家专注于精神传达，利用"移貌传神"的方法来经营画面，不追求客观物象的完整呈现，使人自然联想到画外的村落，这样就大大提高了画面的审视境界。

三、对比

对比是桂林山水画家营造意境的重要方法。它能增加作品的气势，使画面形成幽雅空灵的气息和生动的气韵。在《观瀑图》中，刘善传将前景观瀑的人画得很小以显山高，同时衬托出其对面瀑布"飞流直下三千尺"的雄伟气势。此外，这也使画面呈现出了空灵的境界。

四、留白

画家通过巧妙的留白来营造空灵意境。

桂林山水画中的留白，并不是概念性地留出白色，而是在画面的

图 4-3 陈宽《家在桂林山水间》

主体之间留出空间，留出供读者想象的余地。这可使画面构图协调，减少画面因太满给读者的压抑感，从而自然地把读者的目光引向画面的主体。

（一）留白能增强画面的气势。白雪石的巨制《漓江山水》（图4-4）分为几个场景，每个场景都有大片留白。各场景有机地组合成一个整体，场面恢宏，气势磅礴。画家塑造的漓江的水色天光、奇峰倒影、竹林农舍、烟雨渔筏、芭蕉新篁等构成了层次丰富、空间深远、

图 4-4 白雪石《漓江山水》

令人遐想的迷人画卷。

（二）留白能增强画面的气场和韵味。徐家珏的《龙胜马堤乡写生》（图4-5），近景是树木，树下是小桥，桥下是一条弯弯曲曲的通过留白形成的小河。画家在远景处画了几座楼房，所占面积较小。画面中流动的韵律，显示出山村的勃勃生机。此外，画中的留白又有点朦朦胧胧的感觉，衬托出远处的房屋似在人间仙境之中。画面的气场很强，韵味很足。

图4-5　徐家珏《龙胜马堤乡写生》

图 4-6　叶侣梅《象鼻山》

（三）留白能营造出幽雅的场景与和谐的韵律。白雪石的《漓江一曲千峰秀》中有大面积的留空。近处的留白是清澈的江水，江上有几叶渔舟。留白营造出了无比幽雅的场景与和谐的韵律，令人陶醉，令人向往。

（四）留白能体现形象的多重性。张贤的《桂山绕云图》，山前空间很大，山上云雾缭绕，并把山分为上、中、下三段。上、中、下的景色由远至近，各有不同，体现出主体形象的多重性。

（五）留白能强化主题，突出主体。象鼻山是桂林的标志。叶侣梅在《象鼻山》（图 4-6）中，将画面的五分之二留白。近处仅简单地画了几棵笔直的小树。树边有两条小船。画面上方，画家用浓墨画

出象鼻山，用淡墨渲染象鼻山后面的几座山。画面的留白处远远多于着墨处。留白强化了主题，突出了象鼻山这一主体。

五、结合特色物象营造意境

桂林山水画中常设置一些富有特色的物象，如山上有亭台楼阁，山下有房屋农舍，农舍中有鸡、鸭、鹅、猫、狗等家畜，屋顶有炊烟，水面上有竹筏，竹筏上有鱼鹰，水上有桥，桥上有人，等等。这些物象经画家巧妙的布局、合理的安排，融于天地间，生成生动的韵律、无穷的趣味。

六、运用"三远"法营造意境和韵律

北宋画家郭熙在《林泉高致》中提出"三远"。"三远"是中国山水画的透视方法。郭熙认为："山有三远：自山下而仰山巅谓之高远，自山前而窥山后谓之深远，自近山而望远山谓之平远。""三远"体现了一种时空观。画家通过不同的视点来观察、描绘景物，打破了以往从一个视点观察景物的局限。

（一）"高远"使山体形成高远雄伟之势。其特点是，画家以仰视的视角表现山峰的高远，用笔雄强、坚实，正如赵孟頫所言"山势逼人"。李文庆的《龙胜红军岩》用的便是此法。

（二）"深远"营造的是迷茫缥缈幽雅之境。皮志忠在《归隐图》中，为了突出"隐"字，让山体以"弓"字形取势，以山、水、树、石等景物的交替组合来增加山的深度。沿着溪流的方向，几经曲折后，作者才在山坳深处画一茅屋。其中有一个人正躺在睡椅上看书。此人正是画面的主角——隐居者。

（三）"平远"使山体形成宽广磅礴之势，反映的是一种俯视的视

野，塑造的是"山随平野阔"的艺术效果。阳满弟的《漓江渔村图》，描绘了漓江边小渔村的景致。画中，渔舟出没于江上，漓江似一条碧绿的纽带串起座座青山，岸边翠竹垂柳。画面场景开阔，尽显清旷平远之景象。

七、通过设置优美的树林营造意境

《芥子园画谱》曰"画山水必先画树"，可见树在山水画中的重要作用。

（一）树林是桂林山水画构图的重要元素。树林画得好与坏，直接关系到作品的成与败。

（二）树林是读者进行远近、高低、大小等对比的有效参照物。读者看到树林，自然会将其与画中的山作对比，并在对比中达到欣赏的目的。

（三）树林是营造画面意境的有效因素之一。在画作中，树林可以起到很好的遮掩作用。前面的树木遮掩后面的山水，使山和水隐现在树林之中，达到显而不露、虚实相生的效果。

（四）树林是表现地理、区域的有效因素。画家通过画各种不同的树木、植被，可达到表现不同地域风景的目的。

（五）树林是表现季节气候的最好题材之一。画家可通过对不同形态、颜色树林的描绘，使读者感知画面呈现的季节。

在桂林山水画中，树林不但能营造优美的场景，而且还能"藏境"。画家在画树林时，要注意不同树种、树形的合理搭配，要使树木的粗细、高矮、歪斜、前后等错落有致，既要密不通风，又要疏能走马、通灵透气。

八、运用虚实、藏露营造意境

桂林山水画的意境营造必须要含蓄、隽永，以达到唐代司空图《诗品·雄浑》中所说的"超以象外，得其环中"的艺术效果，让读者不仅能看到生动的形象，还能联想到画中没有直接出现的东西。所谓"宜藏不宜露""虚实相生，无画处皆成妙境"等，都是对画家在营造意境时的具体要求。明代唐志契在《绘事微言·丘壑藏露》中曰："画叠嶂层崖，其路径村落寺宇，能分得隐见明白，不但远近之理了然，且趣味无尽矣。……盖一层之上更有一层，层层之中复藏一层。善藏者未始不露，善露者未始不藏。藏得妙时，便使观者不知山前山后，山左山右，有多少地步，许多林木，何尝不显？总不外躲闪处高下得宜，烟云处断续有则。若主于露而不藏，便浅薄。即藏而不善，藏亦易尽矣。只要晓得景愈藏景界愈大，景界愈大景愈露景界愈小。"在这段话中，他提出一个"藏"字，认为景愈藏则景界愈大，景愈露则景界愈小。画家在画面上不要什么都画出来，一览无余，而要隐藏一部分物象，留出空白。这种空白，除了增强画面的形式美之外，还是画面的重要组成部分。它不仅衬托了画面的主体，同时也增强了画面的意境，是画面形象的延续。传统画论中把这种运用空白的手法称为"计白当黑"或"知白守黑"。这个空白要靠画面上实的部分反映出来，并以此让读者产生联想。在这方面，桂林山水画积累了丰富的经验。传统山水画的创作在构图上往往预留天地，于不着笔墨的空白处营造山川、云雾往来的空间，达到一种既存乎世间又超脱世间的境界。清代蒋和在《学画杂论》中曰："山水篇幅以山为主，山是实，水是虚。画水村图，水是实而彼岸是虚。""大抵实处之妙皆因虚处而生，故十分之三天地位置得宜，十分之七在云烟锁断。"在作品中留白，是营造意境最基本的手法之一。吕玉林的《漓江独钓图》，

江面上只画了一条小船和一位垂钓的人，突出地表现了一种空旷渺远、寒意萧疏的气氛，给读者营造了一种宽广而富有诗意的意境。诗画结合也是营造意境的手法之一。画家巧用诗句点题，深化作品的主题，赋予作品诗的意境。龙山农的《秋风竹吟图》（图 4-7）中并未画人，几杆瘦竹在秋风中沙沙作响，一间茅屋的窗户中透出微黄的灯光。画上题诗："夜来卧听潇潇竹，疑是街谈巷议声。经历一场暴风

图 4-7　龙山农《秋风竹吟图》

雨，涤尽污浊显风清。"读者一看便知此画意是由郑板桥的诗画而来。画家把风吹竹子的响声比作街谈巷议声，把反腐行动比作暴风雨。为什么用秋风呢？秋天是收获的季节，寓意反腐的成果。这就是使读者产生的"象外之象""景外之景"。这也使作品得到升华，获得了耐人寻味的诗的意境。充分利用诗画结合的手法营造画面，是引发读者的联想、深化作品意境的重要方式。

最后，需要特别强调的是，意境是一个动态发展的概念。因此，画家要以开放的心态积极充实意境的内涵，不断推动桂林山水画的创新发展。

第五章

桂林山水画点、线、面的运用

在桂林山水画中，点、线、面除了具有造型的作用外，更具有独立的审美价值。画家合理巧妙地利用点、线、面及其组合，能使绘画的形式与主题更加突出。潘天寿先生说："画事用笔，不外点、线、面三者。"下面，笔者略述桂林山水画中点、线、面的艺术特点及其综合运用。

第一节 关于点

在桂林山水画中，点是最能让主体突出的元素之一。它可以是有关主体位置上的突出，也可以是其色彩、大小、形状、纹理等方面的突出。无论是通过位置的摆放来突出主体还是通过颜色的突出，或者大小的对比来突出主体，只要是独特的能够一下就抓住读者眼球的点，就是突出主体式的点。潘天寿先生说："画事用笔，不外点、线、面三者。苦瓜和尚云：'画法之立，立于一画。'一画者，一笔也。即万

有之笔，始于一笔。盖吾国绘画，以线为基础，故画法以一画为始。然线由点连接而成，面由点扩展而得，所谓积点成线，扩点成面是也。故点为一画一面之母。"点虽然较小，但绘画起于一点，因此，画家下笔前必须要考虑周全、到位。画面上多一点或少一点都不行，多一点则觉得多了，少一点则觉得少了。朱屺瞻先生叹曰："线难，点尤难。"在桂林山水画的创作中，最难的也是用点。点要运用得相宜，要有力度，恰到好处，这非一日之功所为。在一幅画中，点点在哪里，点多少，都十分讲究。点运用得得当，可以把作品的神韵呈现出来。相反，若点得不妥，则会把一幅好作品弄糟了。画家作画时要控制好手中之笔，才能点好每一点。清代龚贤曰："无论直点扁点，俱宜圆厚，圆气圆，厚气厚……"显然，画家笔下之点非普通之点。黄宾虹云："积点可以成线，然而点又非线，点可以千变万化，如播种以子，种子落土，生长成果，作画亦如此，故落点宜慎重。"在绘画中，打点应运用实中有虚法，如此点才能显得空灵而不刻板，才可以把线衬活，进而使线立其体，提其神。

点有圆点、直点、横点、斜点、散点之分。桂林山水画中的点法很多，从外在形式上看有介字点、胡椒点、夹叶点、平头点、垂露点、鼠足点、破竹点、破墨点、重墨点、淡墨点、彩墨点等。画中具体用点的方法也很讲究。当画面有很多点时，这些点会形成有规律的聚集、分散，或者是无规律的聚集、分散。它们有可能重复、整齐、均衡，也有可能疏散、分离、不均衡。点的每一种排列组合都能为读者带来不同的感受。在画面中安排两个或多个点进行大小对比，有时不仅能起到突出主体的作用，还能增强画面的空间感。在桂林山水画中，树是最常见的物象。画家在画树点叶时，笔尖应先濡淡墨，再濡浓墨，先淡后浓；要有浓有淡，外浓内淡，如此，点在宣纸上则先浓

图 5-1 （传）北宋·米芾《春山瑞雪图》

后淡。宣纸上墨色之间的自然过渡，使点更有韵味，也更显柔和。米氏的大小浑点须大小相间，相互微掩，切忌重复添改，如传米芾《春山瑞雪图》（图 5-1）。无论浓淡，点叶的大小，要大致相等，不能相差过大，此乃用点之基本方法。

桂林山水画同样讲究装饰性。画家在写生中当面对大自然中的一片单调的树时，可以运用不同的点来调控、组合。在处理画面时，画家不能仅用一种点法，以避免混成一片，使画面沉闷且平淡无奇，同时也不能一树一法，树树不同，这样画面会显得杂乱，主次不分。在画一片树林时，画家应以某一种点法为主，间以一两种，一般不要超

过三种点法为次。这样才能使画面更生动，更有趣味，意境更深远。

第二节　关于线

在桂林山水画中，线条是非常重要的语言，是其灵魂，是其生命。它承载着丰富的内涵，是画家审美意识的体现。它作为桂林山水画的重要组成部分，是画家表现物象、抒发情感的重要手段。桂林山水画在长期的发展进程中，线条的形态变得极其丰富，产生了感人的艺术魅力。

线条是绘画语言中最基本的要素之一。它的作用在传统的中国画中表现得尤为重要。早在战国时期的绘画作品中，我们就能看到画家对线条的运用已达到了相当的水平。随着时代的发展，中国画的线条已不再局限于只是一种造型元素，而更多地表现了一种抽象的思维理念，即中国传统的人文思想与哲学精神。线条从构成绘画的具体形式已上升为表达作者思想意识的载体。

线条在桂林山水画中，不仅确立了自己的重要位置，同时也形成了一套完整的表现体系。它最重要的表现形式就是"笔墨"。"笔"与"线"在一定意义上具有极其紧密的联系。

桂林山水画特别讲究笔墨的表现形式，所以，线条的运用就上升到了一个重要的层面。它笔墨丰富，意境深远，求神似，追神韵，注重抒情写意，拓展出了更为广阔的自由空间，具有独特的艺术魅力。其线条是画家造型传神的重要语言。线条造型简洁爽利，富有表现性，更贴近画家的心灵。画家让具体物象与线条相结合，让一切都融于线条的变化之中。

桂林山水画线条的干湿浓淡、曲直粗细、长短刚柔、滞涩流畅、

轻巧凝重等矛盾相对的表现形态，经过画家的加工，可以和谐地出现在画面上。老子曰"治大国，若烹小鲜"，画亦如此。对诸多矛盾相对的表现形态的不同处理，体现了画家的创作理念和审美情趣及思想境界的差异。在具体作品中，画家通过一组线条，甚至是一两根线条，就能够体现上述辩证关系。驾驭线条的能力，是衡量画家创作水平和学问修养的关键。

以书入画，是桂林山水画的一个重要方面。书法的线条之美是众多线条之美的集中体现。将书法的线条融入绘画中，是中国画创作的重要层面。因此，画家必须要具备精湛的书法功夫。这就是吴昌硕、齐白石、黄宾虹等之所以能成为大师的重要原因之一。

清新秀丽，隽永温润，田园诗意，是桂林山水画的特点。它强调诗、书、画的有机结合。它尤其与书法艺术有着不解之缘。书法是线条的艺术，真、草、隶、篆等各种不同的书体给人以不同的视觉感受。桂林山水画家很注意用笔的轻重缓急和线条的变化以及点画的长短、曲直、刚柔、虚实。书法中的分行布白与绘画中的章法结构有相似之处。书法和绘画中的韵律、节奏、格调、气势等也有共同之处。黄宾虹说："善书者必善画，善画者必先善书也。"吴昌硕亦有诗云："诗文书画有真意，贵能深造求其通。"

在桂林山水画家看来，线条除了用于造型之外，更多的是用来表现自己的主观性情，从而赋予作品意义。在桂林山水画中，线条的重要性是不言而喻的。它就好比是画中形象的骨骼，必须要有骨气，这样才能表现形象的内在活力。桂林山水画中的线条看似简单，实则不易掌握。在当下的桂林山水画家之中，张复兴的线条运用得是很好的。其作品中一气呵成的线条给人一种干练的感觉，这不是简简单单可以达到的。画中不同线条的形态变化，如天地间气之运行，传达着不同

的活力、感情、意兴、气势，给读者以不同的感受。它们构成了重要的美的境界，达到了自然真切的效果。这和道家提倡的自然无为的思想有关。由此，线条从"技艺"的层面上升到了"哲理"的境界。

对于线条的研究与运用，前人留下了许多宝贵的经验。线的表现是通过笔的运用来完成的，所以，画家对于笔的驾驭直接关系到线的质量。清代书画家沈宗骞《芥舟学画编》曰："用笔之道，务欲去罢软而尚挺拔，除钝滞而贵轻隽，绝浮华而致沉着，离俗史而亲风雅。爽然而秀，苍然而古，凝然而坚，淹然而润。"南朝谢赫的"六法"中有"骨法用笔"之说。

所谓"骨法"，即东晋卫夫人在《笔阵图》中说的"善笔力者多骨"的观念。"骨法用笔"是历代桂林山水画家的基本追求。历代画家注重以线造型，用线条来表现物象，使线条的重要性提高，并逐渐发展成为具有丰富内涵的艺术形式。此外，历代画家注意以意用笔，笔到意到，笔落形出，笔动神现。唐代书画理论家张彦远《历代名画记》曰："夫象物必在于形似，形似须全其骨气，骨气、形似皆本于立意而归乎用笔……"这种"立意"之后的"用笔"，正是"骨法用笔"。"骨法用笔"讲究用笔的意趣、力度和趣味。它体现了画家对于线条的认知。石鲁说："线化为笔，以立形质、以传神情、以抒气韵。线虽简，然以其抑扬顿挫之变而化众美。"作者根据自己对物象的理解和感受，运用不同的线条来创作，使得线条非常丰富，有的刚正挺拔，有的婀娜多姿，有的纤细柔媚。线条是作者造型的手段，更是作者感情的宣泄、情感的喷发。

造型准确、功力扎实是对画家最基本的要求。在桂林山水画里，灵动的线条不仅仅是画家技法娴熟的体现，更是画家的内涵修养与艺术灵性的体现。

　　我们从桂林山水画的发展历程中发现，凡是独树一帜、独辟蹊径的画家，其作品中线条的运用一定有独到之处。山水画的皴法有几十种之多，这些皴法在不同作者的笔下有不同的风格呈现。同样的表现形式，其效果却有很大差异。原因何在？这说明艺术形式的关键不仅在于技术，更在于主观意识。黄独峰的《漓江百里图》（图5-2）中的线条充满着生命的力量与铿锵的节奏，散发着勃勃生机，表现了桂林之山永远昂首向上、漓江之水永不停息向前的活力。作者在线条的运用中兼顾干湿、浓淡、刚柔、连断等多种变化，画面非常和谐。读者从中可以品味到一种独特的意韵，空灵、简淡、凝重。作者能达到这样高超的境界不是偶然的。它和作者的经历有着密不可分的关系。他既是岭南画派的俊杰，又是海派的骄子，还拜大风堂门下。他赴日本，下南洋，集中外多个门派的技艺于一身。他笔下的线条表达的是

图5-2　黄独峰《漓江百里图》（局部）

自己的心声，是纯粹的自我。他作画的目的不是为了名利，而是为探索艺术，为表现自己的性情，所以，他笔下的线条才会那样纤尘不染，那样卓尔不群。绘画的目的之一是表现作者的情感。线条是为绘画服务的。线条的质量与作者的思想境界有密切的关联。这不是空泛的理论，是创作中的必然。我们从黄独峰的山水画中已经读懂了这个道理。

第三节　关于面

面是点和线的延伸，给人以整体感。在作品中，如果说线是骨架的话，那么，面则是肉。面是相对于点和线而言的，是由点和线扩展而成的。徐家珏的《桂北山家》（图5-3），画面的绝大部分是一座山。此山由上、中、下三个部分组成。每个部分中的点及线条勾勒出的石壁都可以视为一个面。但是，面又不是几个点、几条线的简单组合。它的整体性已经超越了几个点、几条线之和。这种整体性生成了更多的意义，有着丰富的内容，可引起人们更多的联想。所以，面有点和线无法企及的优势。

面是有一定范围规定的。我们首先要理解面是如同有生命的物象。面有时让我们感觉稳定平和，有时又让我们感觉动荡不安，有时还让我们感觉激荡澎湃，而回首望去却萧寂伤感。作为绘画的基本元素，相对于点和线，面能更多地展现出画家丰富的情感体验。基于此特点，画家在运用面时应注入更多情感，将它看作是一个鲜活的生命体，感受其内在的变化，不断实践和提炼，如此方能让自己与作品之间、作品与读者之间产生共鸣。

中国山水画很注意塑造物象的面，如画石头有"石分三面"的要

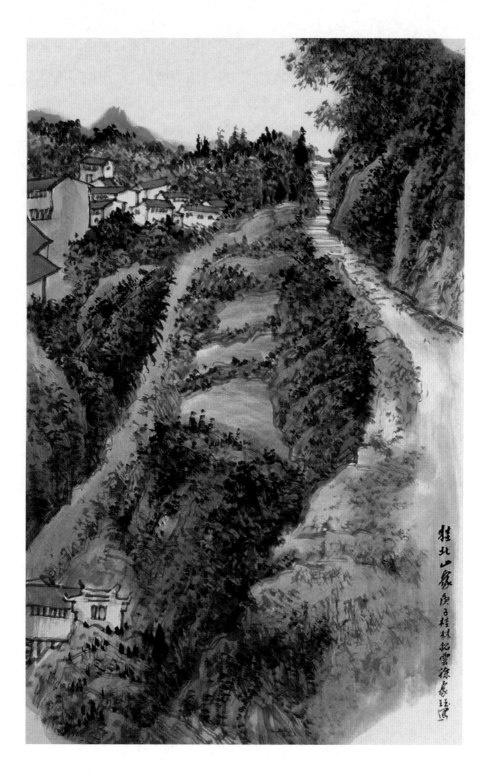

图 5-3　徐家珏《桂北山家》

求。画中不同形状的面所产生的效果是不同的，圆形之面给人饱满和内敛的感觉，方形之面给人坚实和向外扩张的感觉，三角形之面给人稳定和永恒的感觉。桂林山水画家笔下的桂林山石多是棱角分明的，或方或尖，有一种强悍的阳刚之气，给人一种力量感，是一种精神的延伸。

第四节　关于点、线、面的综合运用

点、线、面这三种元素是桂林山水画在创作中不可或缺的造型语言。它们不但构成了桂林山水画，也可描绘世间万物。

桂林山水画用点、用线、用面的形式多样，有的作品以点为主，有的作品以线为主，有的作品以面为主，有的作品三者兼顾，综合使用。以点为主的作品，画面中有各种形态的点，如圆点、直点、横点等。画面中的线条与面是积点成线、积点成面。画家灵活运用墨点、色点之妙，调控好点与点之间的关系，做到密不相犯、疏而不离。以线为主的作品，以长短、曲直、粗细、浓淡不同的线条来组织画面。白雪石桂林山水画中的树，枝干不多，关键是处理好了枝干的穿插，突出了线条运动变化的节奏与律动。历史上优秀的画家，无不精心构思，巧妙组合，合理处理作品中的树木。吴冠中的画，不管是江南水乡还是桂林小景（图5-4），其中的曲线无不给人以流畅之韵。而李可染的桂林山水画中的直线则给人以沉稳厚重之感，具有阳刚之美。因此，不同的线会产生不同的视觉效果。

在桂林山水画中，点、线、面往往是相互结合的，没有完全独立分开。因此，它们像交响乐一样动人。画家在作画时，要注意它们之间的相互关系，注意面与面之间的大小变化，线与线之间的长短、曲

图 5-4　吴冠中《漓江小景》

直、粗细、刚柔变化，以及点与点之间的疏密、聚散、高低等变化，不能敷衍了事，作简单的处理。画家在处理点、线、面的过程中，要使点、线、面相互呼应，互为生发。如此，画面才有节奏变化，才会生动感人。

画面一般由三类线组成，一曰主线，二曰铺线，三曰破线。这三类线不是一般的简单组合，而是复杂巧妙地交织在一起，组成一幅美丽的画面。主线在画中主导物象的形态，作用非常重要，它也是作品构图成败的关键。铺线是对主线的辅助，依主线而行。它使主线不孤立，衬托主线。较之主线，辅线短而弱些。破线和辅线对立。画面若无主线则萎靡不振。主线不一定是一条线，也许是一组线，有直、有曲、有实、有虚。辅线可长可短，且离主线可近可远。破线则另开一势，与主线、辅线顾盼呼应，相应成势。以上三类线是相辅相成、相互生发的。画家在遵循艺术规律的基础上，在墨法与形象统一之下，宏观把握、灵活运用点、线、面的长处，就能画出具有崭新意境的作品来。

总之，点、线、面这三种基本元素在桂林山水画中有其各自的艺术特点，有各自不同的作用，共同丰富着画面。我们要不断发展、完善对点、线、面的运用，丰富传统技法，吸收先进理念，这样才能更好地继承和发展民族艺术。"只有民族的才是世界的。"我们要继承传统，广泛吸收，不断为传统文化艺术注入新鲜血液，使民族文化艺术走向世界。桂林山水画不仅是桂林的，更是中国的，也是世界的。

第六章

桂林山水画的意象性

桂林山水画历经不断的演变与创新，已经形成了独特而鲜明的地域特征和艺术风格。桂林山水画家有着独特的绘画观和审美意识及审美情趣。桂林山水画以意象为终极手段，进而达到人与自然、主观与客观的有机统一，凸显作者在创作上的高度自由。它借助具象，又借助抽象，是以写意为主的。它追求"气韵生动"和笔墨情趣，达到了"形"与"神"的统一。在世界艺术多元化发展和当代绘画不断创新的今天，我们对它的意象性要有全面的认知与领悟。

桂林山水画的主要审美形态就是写意，追求象外之意、画外之境。桂林山水画的意象性较强。它的意象性主要体现在意象特质、意象造型方面。

第一节　意象特质

桂林山水画的意象特质使它借助于具象和抽象的表现手法，注重

意趣、意境层面的表达，不以表现真实、具象的物象为目的。许多人对这种意象特质认识不足或不理解，盲目崇尚西方艺术，甚至将西画的写实性作为审美标准和创作方向，这无疑是对桂林山水画的传统精神和审美思想缺乏认知。

一、写意与写实

在东西方的绘画中，写意与写实分别体现了两种截然不同的文化理念。二十世纪初，研究东方艺术的西方学者就明确指出，东方艺术高于西方艺术，认为西方艺术注重的是事物外在的形象，尽力去模仿事物的表象，这恰恰是东方艺术所不崇尚的。美国美术史学家菲诺罗莎在谈东西方绘画时有过一段论述："西画注重实物的摹写，但这并非绘画的第一要义，妙想的有无才是美术的中心课题。东方绘画虽无油画般的阴影，但可透过浓淡去表现妙想；东方绘画具有轮廓线，乍看似觉不自然，但线条的美感是油画所没有的；西画油彩色调丰富，东方绘画则少而单薄，但色彩的丰富浓厚，可能导致绘画的退步；东方绘画比较简洁，简洁反而易于表现凝聚的精神浓度。"笔者认为，从艺术审美的角度而论，桂林山水画的写意特质奠定了它的艺术地位。一些人就是在这一点上认识不足，出现了盲目崇尚西画，认为写实性为绘画的最高标准的观念。从客观上说，无论是东方艺术还是西方艺术，都有其发生、发展和成熟的社会文化背景，都有其存在、发展的合理性，而且各有所长。由于民族历史、文化和地域等条件的不同，二者逐渐形成了较大的差异。

桂林山水画在长期的发展中，为满足人们的审美需求，形成了以写生为基础，以写意为特色的传统。写意性贯穿于桂林山水画创作的全过程。桂林山水画既有再现客观事物的因素，又有表现画家主观性

情的内蕴，达到了物我相融、主观与客观的统一。这种人的性情和自然的统一，也是美感形成的根源。它要求画家在感知世界的同时，也要做出审美判断。清代戴熙说："吾心自有造化，静而求之，仁者见仁，智者见智可也。"画家要在感知世界的过程中不断反思自己，反省自己，使自己的精神世界得到升华，以达到"登山则情满于山，观海则意溢于海"的境界。笔者最近观看了"时代气象　漓江探源——阳光水墨画展"。阳光先生认为"漓江探源"有两层含义：一层是物理性的，即漓江的实景山水和人文景观，以及人与自然的关系；一层是探索中国画的笔墨语言，即用别人没有看到或没有发现的绘画语言来表现漓江的美。他说自己是土生土长的桂林人，并长期画桂林山水，但一直未找到适合自己的绘画语言。他说是桂林的古树赋予了他创作的灵感。从漓江源头到漓江下游，仅千年古树就有几百株。这些古树历经千年沧桑仍郁郁葱葱，婀娜多姿。他感受古树的沧桑气息，破解古树的古老密码，在写意与写实、传承与创新的实践中探索出了一条"阳光之路"，创作了《古树》系列、《漓江山水》系列、《家乡风情》系列等众多作品。《古树》系列中的长卷《向阳朝气萌动》（图6-1）给读者的第一印象是"以书入画"。那树干和伸展向四面八方的树枝，是画家以书法的用笔写出来的。在桂林一带，人们认为古树会成精，有灵魂。在晨光里，微风中，读者似乎看到一位从古代走来的老人。其发出的沙沙之声，似一曲千年传颂的生命之歌。在画作中，读者没有看到渲染之技、皴擦之法，却看到了屋漏痕、锥画沙和笔断意连的飞白。画家的用笔有刀刻一般的刚劲，一股老缶笔下的金石气扑面而来。传统之功，万法之妙，尽在不言中。一个"写"字，饱含了作者数十年的艰辛追求与探索，真可谓"万法归一写画来"。

图 6-1　阳光《向阳朝气萌动》（局部）

二、哲学思想的影响

桂林山水画具有独特的观察方法和表现方法。千余年来，桂林山水画受到了中国哲学思想，尤其是儒、释、道三家思想的深远影响。它之所以呈现出这种风貌，是因为它从萌芽的时候开始，就置身于中国哲学的土壤之中。桂林山水画家的创作观念、审美取向都直接或间接地受到各时代哲学思潮的影响。这使得桂林山水画在儒、释、道哲学精神潜移默化的熏染下，不断发展而逐步成熟。桂林山水画家不太看重自然物象的视觉真实，而是缘物寄情，把自然物象作为表达自己性情的媒介，大胆地去表现自己的情感。这使桂林山水画摆脱了时空的限制和自然表象的约束。

桂林山水画受哲学思想的影响还体现在对物象的观察、表现等各个方面。它是把山石草木都当作有灵性的精神载体来表现的，并将其与画家自身的性情、涵养融为一体。桂林山水画在表达画家的思想、

意识、性情等方面很有特色。

　　对桂林山水画意象特质的认识和把握，有助于画家更加明晰它的独特性和内在性，并从文化的高度来全面认识它，体味它的博大精深，进而促进当代桂林山水画的创作。在当今物质文明高度发达的时代，人们更关注精神方面的追求。这就使艺术向更高的精神层面延伸。因此，桂林山水画的传统写意精神不仅没有过时，反而符合时代的要求。传统人文思想的主导和影响，使桂林山水画形成了独特的美学观念、创作手法和艺术形式，同时也使桂林山水画具有独特的意象特质。陶君祥的《清漓云烟图》（图 6-2），"白云生处有人家"。能居此境之人，非佛即道。

图 6-2　陶君祥《清漓云烟图》

第二节　意象造型

桂林山水画的创作可分为两个大的阶段，即构思活动阶段和传达制作阶段。画论中的"意在笔先"，实际上已经精辟地概括了这两个阶段。这里所谓"意"，就是"立意""意象""意趣"等；而这里所谓的"笔"，就是"用笔""用墨"等，也就是审美表现与传达制作。画家在心中对触动自己的物象不断进行加工、改造，使它不断明确、完整，而后形成意象，最后通过艺术技巧、物质媒介将意象传达出来，从而完成意象造型。

一、桂林山水画意象造型的特征

重"神"轻"形""画气不画形"是桂林山水画意象造型的特点。吴昌硕说："墨池点破秋溟溟，苦铁画气不画形。"这讲的是"气"重于"形"，而非不用"形"。唐志契《绘事微言》认为："盖气者，有笔气，有墨气，有色气；而又有气势，有气度，有生机，此间即谓之韵……"桂林山水画家通过简练的笔墨和高度概括的语言，并结合自己的意趣和想象，将所视物象转化成一种既忠实于物象而又不同于物象的形，并通过形传达出神。因此，此形非彼形，它是基于画家的长期探索而形成的独特的形。谭峥嵘的《雾漫云山野泉声》（图6-3）中的用笔，既有形又有意，是概括的、意象的。既有形又有意的笔墨，才能更好地表现出意象造型的观念及其承载的文化精神。

二、桂林山水画意象造型的过程

桂林山水画的意象造型要求画家从最初的观物体验逐步过渡到以形写神，最后达到随心写意。齐白石说："善写意者，专言其神；工

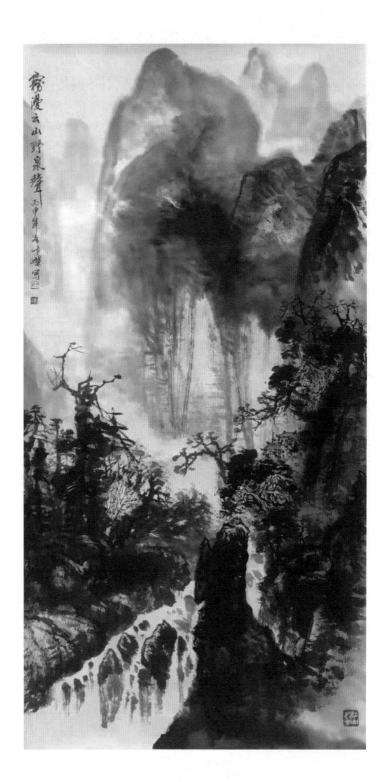

图6-3 谭峥嵘《雾漫云山野泉声》

写生者，只重其形。要写生而后写意，写意而后复写生，自能形神俱见，非偶然可得也。"同一题材，不同画家的作品给人不同之感受。这是因为画家们的才气、审美能力、观察角度、着眼点以及笔墨功夫和对表现对象的概括能力等存在差异。

笔墨具有极强的表现能力，它能描述、概括一切物象。从某种程度上说，画家所描绘的已不是原有的对象，而是经其加工后的"心象"。画家通过细致入微的观察，深入研究"自然之形"，进而提炼出"绘画之形"。桂林山水画的难度也正在于此，画家需在极简、极概括中表现出极大的张力和美感。

三、桂林山水画意象造型的主要内涵

桂林山水画意象造型的主要内涵有如下四个方面：

（一）以笔墨、色彩等进一步明晰审美意象

苏东坡说："画竹必先得成竹于胸中，执笔熟视，乃见其所欲画者，急起从之，振笔直遂，以追其所见，如兔起鹘落，少纵则逝矣。"这段话十分形象地说明了美术创作中构思与传达的关系、感知与表现的关系。画家在作画前必须要先观察物象，经过审美活动得到审美意象。但也不能仅限于此，画家还需要"急起从之，振笔直遂"，及时捕住头脑中的审美意象，用笔墨将其物化于宣纸上，否则它很快就会消失。画家在观察、体验生活的过程中发现物象的美，经过一定的思维活动，而后在头脑中生成审美意象。此时，审美意象停留在画家的头脑之中，始终带有不确定性，甚至有时是模糊不定的、若隐若现的，稍纵即逝。这个审美意象与一般抽象的形象相比又有突出的具体性、确定性。这就是审美意象的二重性。基于此，画家必须要借助绘画语言和物质媒介进一步明晰审美意象。

（二）意象造型是一个完整的创作过程

关于艺术创作的过程，有"眼中之山""胸中之山""手中之山"之说。它实际上形象概括了艺术创作从艺术体验到艺术构思再到艺术传达的三个阶段。所谓"眼中之山"，是创作主体对自然中的物象进行观察体验之后，在头脑中形成的一个有关该物象的感性形象。这个感性形象虽对客观物象有所改造，但很大程度上忠实于客观对象。这是艺术创作活动的初级阶段，即创作主体对生活的观察体验阶段。所谓"胸中之山"，是创作主体对"眼中之山"进行加工改造之后得到的有关物象的审美意象。它是创作主体进行审美思维的成果。"胸中之山"已不是"眼中之山"，它承载有深刻的哲理性内容，同时也饱含创作主体的思想感情和审美理想，反映的是物象的本质和生活的真谛。这是艺术创作活动的构思阶段。"手中之山"为艺术创作的传达阶段，即审美表现阶段。所谓"手中之山"，即创作主体通过物质媒介和技术手段将"胸中之山"表现出来，也就是将内心的审美意象变成物态的艺术形象。这是艺术创作的最后一个阶段。从"眼中之山"到"胸中之山"，是艺术创作的一次飞跃。这次飞跃在创作中无疑是非常重要的。如果画家只画眼中所见之物，只是如实地摹写客观物象，那么，其作品一定是平庸的。从"胸中之山"到"手中之山"，是艺术创作的又一次飞跃。它使画家头脑中的审美意象变为有形的视觉可以把握的画中之象。这样看来，意象造型也就是真正意义上的艺术创作过程。

（三）意象造型离不开表现技巧

意象造型不仅与表现什么有关，而且还与怎样表现有关，这就需要表现技巧。所谓表现技巧，是一种艺术技巧，一种进行精神生产、表现审美意识、掌握物质媒介的特殊能力。艺术家要取得创作的成

功，不仅要有独特的审美认识，还要有能充分表现这一审美认识的传达能力和高超技巧。一个画家，如果不能熟练地掌握笔墨等物质媒介的性能、特点，不能熟练自由地运用绘画语言，就不可能顺利地传达自己的审美意识和审美情感，使之转化为物态的视觉形式，进而完成创作。更严格地说，如果画家不熟悉绘画语言，不熟悉绘画的媒介材料，就无法进行艺术构思。英国美学家鲍桑葵曾说："任何艺术家都对自己的媒介感到特殊的愉快，而且赏识自己媒介的特殊能力。这种愉快和能力感当然并不仅仅在他实际进行操作时才有的。他的受魅惑的想象就生活在他的媒介的能力里；他靠媒介来思索，来感受；媒介是他的审美想象的特殊身体，而他的审美想象则是媒介的唯一的特殊灵魂。"对物质媒介的运用，实际上就是艺术家进行审美认识、进行艺术思维之后的艺术语言的表达。对于画家来说，从构思到传达，从审美认识到审美表现，整个创作活动都不能脱离特定的物质媒介。

当然，艺术的表现技巧不能脱离审美认识的内容而独立存在。画家掌握表现技巧是为了更好地表现自己的审美认识。脱离了这个目的，为技巧而技巧，甚至玩弄技巧，艺术技巧存在的意义也就没有了。

（四）意象造型超越了对客观物象的模拟与再现，强调画家主观性情的自然流露

意象造型具有提炼、概括、夸张的特点，因为它表现的是画家加工后的形象，所以它必然会舍弃许多表象的、非本质的、次要的因素。这样，画家笔下所呈现的艺术形象，必然与客观物象不同，在"似与不似之间"。李苦禅曾说："造型，务必先求其合于客观物性，再夸张其美的部分，改造其不美的部分。认识到了美的特征，尽量简括用笔，惜墨如金……写生不可自然主义，客观之物要主观掌握，才能明确如何改造物象。……写意的造型是提高的造型，要综合，要变形。画家

如同传说中的上帝造万物一样，在自己的画上创造自己的万物。"画家既不杜撰形象，也不摹写眼前之表象，只倾心于以意为之的意象。"作画妙在似与不似之间"，一定程度上强调的是画家情思的宣泄和意象的外化。这种"似与不似"的造型，其本质也就是意象造型。

第七章

桂林山水画的题诗

桂林山水画的题诗始于明代后期，兴于清代中后期，盛于近现代。古代文人在作画之后仍然觉得未尽兴，便在画上题诗，以引导读者欣赏和扩大画面的意境，这便是诗与画结合的源头。在中国传统文化艺术中，诗与画的联系是较为紧密的。六朝时，画中还未见有题诗。至盛唐，画中题诗开始流行。王维、李白、杜甫等人都写了不少题画诗，对后世文人画家产生了很大的影响。应该说在王维之前，诗画兼工的人鲜见。王维曾说："宿世谬词客，前身应画师。"王维的才情和天赋，是能担得起诗画相融的重任的，并能成为集诗、画于一身的后世的楷模。我们能从他的诗中感受到幽深的画意，如"明月松间照，清泉石上流""竹喧归浣女，莲动下渔舟""欲投人处宿，隔水问樵夫"。毫无疑问，集诗、画之大成的王维的诗句一定题到了画上，只是因年代久远而未能流传下来而已。北宋苏东坡评论王维曰："味摩诘之诗，诗中有画；观摩诘之画，画中有诗。"桂林山水画中的题诗是从何时开始出现的呢？

第一节　桂林山水画题诗的起源

北宋神宗熙宁三年（1070）至熙宁八年（1075），米芾任临桂尉。在此期间，桂林的奇山秀水让他目不暇接、叹为观止，使他的心灵受到震撼，并激发了他的创作热情。他把对艺术的感受倾泻于笔端，画成巨作《阳朔山图》。这是有文献记载的我国最早的一幅桂林山水画。因此，米芾也成了桂林山水画的鼻祖。遗憾的是，此画已失传。我们现在能见到的最早的桂林山水画是明代邹迪光的《阳朔山图卷》。此画纵22.6厘米，横396厘米，现藏桂林博物馆。

米芾在《阳朔山图》上有没有题诗，现已无法考证。笔者的研究，从邹迪光的《阳朔山图卷》入手。此图作于明万历三十九年（1611），为作者归隐于无锡惠山脚下愚公谷时所绘。画面构图饱满，布局雅致，云气流动。作品卷首有"漫兴"二字，署名"邹迪光"，钤印"邹迪光印""邹氏彦吉"。卷尾自题：阳朔山图，山在阳朔县。出西北门，为阳朔山，为龙头山，为白鹤山，为仙人山，为威南山，为画山，为碧莲山，为膏泽山。山皆秀拔奇绝，烟翠凌空。其县志《形胜》云：'名环湘桂，山类蓬瀛，桂岭摩天，滩波径地，危峰叠嶂，耸拔千寻，溅瀑激湍，奔流万丈，真秀甲九州，奇出震旦者也。'昔米海岳少时见此图，谓画笔形容，天下必无此奇岩怪壑。及宦游其地，涉历诸山，翻恨少时所见之图，尚未画其奇巧，遂自图一卷传于世。余止见其赝本，又不得身游其地，亦复仿佛为图，真捕风系影耳。时万历辛亥春仲，书于郁仪楼，让里亭长邹迪光。"卷尾亦钤二印"邹迪光""词坛主"。

根据题跋可知：一、作者没有到过桂林和阳朔；二、作者没有见过米芾《阳朔山图》原作，"余止见其赝本"，其作是根据赝本仿制

的。该作的题跋很长，多用四字句。这种散文诗式的题跋与题画诗相似，语言简洁、优美、流畅，对绘画的目的、画中的内容等都作了说明，扩大了画面的意境。其作用和效果与题画诗类似。因此，桂林山水画的题诗可认定是从明代邹迪光的《阳朔山图卷》开始出现的。

第二节 桂林山水画题诗的兴起

桂林山水画产生于北宋神宗熙宁年间。自北宋至清中后期，史料记载的画过桂林山水的画家仅有北宋米芾和明代邹迪光，且二人的画还大致相同。还有一位画家在邹迪光之前仿过米芾的《阳朔山图》，但此人不知是谁，此仿作亦未留传。直到清代中后期，随着桂林本土画家的崛起，上述状况才得到改变。以桂林周李、李氏、罗氏三大绘画世家为代表的本土画家们，掀开了桂林山水画史的崭新篇章。

一、周李家族

周李家族以清中后期周位庚及其女婿李熙垣为代表。周位庚是桂林人，乾隆年间进士，官居山西泽州知府。其山水画宗法石涛，兼融"四王"及诸家笔意，自成一家。周位庚开创了桂林山水画的新面貌。

李熙垣，桂林永福人，山水师岳父周位庚，后出入倪、黄。李熙垣因科举失利而钟情于绘画。其山水画有"冰清玉润"之美誉。李熙垣晚年隐居，以书画自娱，并授家族后辈。其家族画笔如林，百年昌盛。其代表作有《江行图》（图7-1）等，画上有题诗。

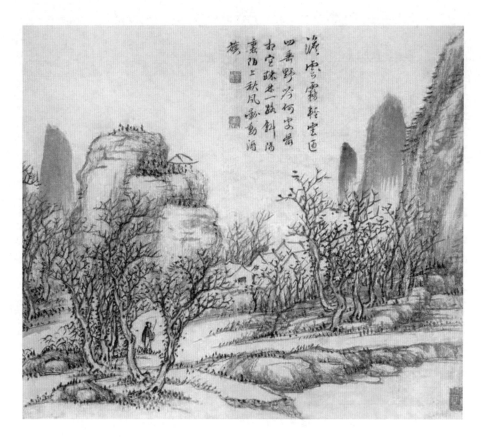

图 7-1　清·李熙垣《江行图》之二

二、罗氏家族

罗氏家族以罗存理、罗辰父子为代表。罗存理，桂林临桂人。乾隆时期的书籍中有其活动记载。罗存理以丹青为业，山水画宗法巨然，写山水得心应手，纵横驰骤，喜作危岩绝壁，灌木丛莽。

罗辰，工诗善画，尤长桂林山水画。其诗、书、画有"漓江三绝"之称。其桂林山水画疏密有致，构图巧妙，代表作有诗画集《桂林山水》中的《象山》（图 7-2）等。诗画集《桂林山水》中的每幅画上都配有一首诗或文字说明。其女亦擅丹青。

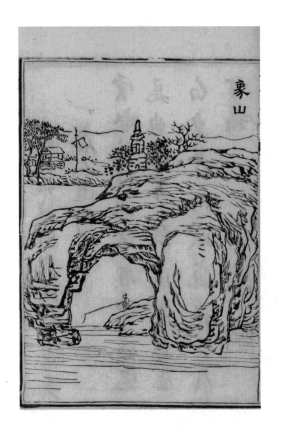

图 7-2 清·罗辰《象山》

三、李氏家族

李氏家族以李秉绶为代表。他是晚清著名画家、诗人，官工部都水司郎中。晚年辞官后，李秉绶回到桂林。其山水画宗沈周，旁及石涛等。其兄长、子侄均为书画名家。

我们从以上三大绘画世家，特别是从李熙垣的《江行图》和罗辰的诗画集《桂林山水》中可知，当时在桂林山水画上题诗已经比较普遍了。这种方式颇受画家，特别是文人画家的喜爱。一些文人在画上题诗自娱或借以表达自己的志趣。这是他们精神的栖息之所。在美术界，许

多画家以画著称，但却说自己更擅长诗。齐白石就说自己的诗第一，印第二，画第三。显然，画家是在培养诗心，使自己的情感升华，向生活中延伸，从而把自己郁勃的艺术生命与纯洁无瑕的自然结合起来。

桂林山水画的题诗在清中后期达到了一个高潮，但此后很长一段时间难有波澜。

第三节　近现代桂林山水画的题诗

抗战以前，由于交通闭塞，经济落后，到桂林的画家不多，反映桂林山水的绘画作品也少，在作品上题诗的更少。在近现代为数不多的桂林山水画的题诗中，比较有代表性的是齐白石在《桂林山水图》上的题诗："逢人耻听说荆关，宗派夸能却汗颜。自有心胸甲天下，老夫看熟桂林山。"这是齐白石20世纪20年代的题画诗。桂林山水对齐白石别具一格的山水画风格的形成产生了直接的影响。他的山水画的个性更多的还是体现在他对桂林山水的感悟上，以及在此感悟之下的自觉追求。上述诗作中的"心胸甲天下"和"看熟桂林山"，体现了他对"宗派夸能"的蔑视及对新画风的自信。他画的是心中的情、心中的景。笔墨出于情，出于心，出于感受。他"自有心胸甲天下"的山水，源自他对桂林山水的钟爱。山水画是画家从自然中提炼出来的，是其精神的栖息地，是其内心情感的表达。齐白石以对自然的感悟构筑画面，以自己独有的形式来表现心中的山水，形成了自己山水画的独特风格。

另外，有一种比较普遍的现象是别人为画作题诗。齐白石《槎上美人图》的款识："乙巳九月，余尝游桂林，见店壁有此稿，归于灯下背临其大意。槎上有二美人。"齐良迟题诗堂："天光复水光，槎涌

水天长。灯下再三看，嗟仰寄萍堂。白石四子齐良迟。"

 抗战时期，桂林成为大后方，大批画家如何香凝、徐悲鸿、张安治、关山月、赵少昂、陈树人等聚集桂林，这在桂林美术史上是空前的。他们大多年轻有为，精力旺盛，又受过良好的教育，有的还留过学。其中的很多画家为桂林秀美的山水景致所吸引，挥毫泼墨，创作了一大批表现桂林山水的作品。这些画家大都具有很高的文化修养，自然会把自己满腔的爱国热情和艺术感悟融于诗，题于画。桂林画家阳太阳就是在这一时期自日本回国的，并参加了很多抗战美术活动。20 世纪 90 年代初，笔者去拜访他时谈及此事。他回忆说，那时很多画家都是热血青年，画好画后，激情未尽，作诗在画上是很普遍的，有时还会题上两首。桂林山水画的题诗在这一时期进入了一个兴盛期。遗憾的是，这些作品保留下来的很少，也许是兵荒马乱的原因吧。

 抗战后期，由于大批外地画家撤离桂林，桂林山水画的创作数量急速减少。解放战争时期的绘画多以表现革命题材的人物画为主。新中国成立后，有一些外地画家到桂林写生创作，其中有李可染、吴冠中、刘海粟、白雪石、宗其香等。他们在桂林期间创作了不少桂林山水画。从保留下来的作品来看，画上有题诗的不多，即使有，也是题古人诗句。白雪石的《漓江仙境》（图 7-3）款识："细雨濛濛，漓江两岸群峰若隐若现，有如仙境，游子不忍离去。辛未春日，雪石忆写旧稿"。桂林画家叶侣梅的《桂林山水图》款识："两岸晚霞千里草，半帆红日一江风。瘴雨欲来枫树黑，火云初起荔枝红。戊午写唐人句，桂林侣梅。"其实，这些大画家哪个不是饱读诗书之士。他们不在画上题自作诗，甚至很少题古诗，大概与他们的经历与心境有关。

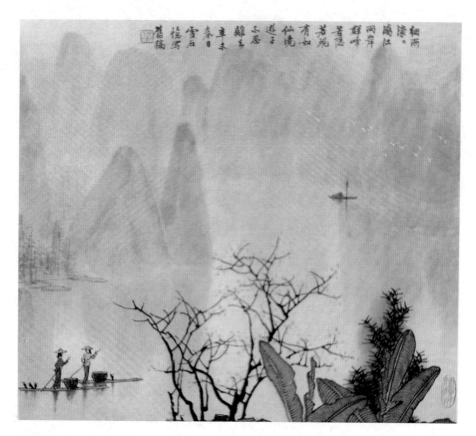

图 7-3　白雪石《漓江仙境》

第四节　桂林山水画题诗的发展与创新

20 世纪 80 年代初，随着桂林旅游业的迅猛发展，桂林山水画成了中外游客最喜爱的旅游纪念品之一，于是桂林涌现出了一大批画桂林山水的画家。在这一群体中，绝大多数人只是把绘画当作一种谋生的手段。他们的专业知识和传统文化功底大都不够，所以，真正优秀的绘画艺术作品不多，作品上有题诗的更少。画家根据画意，作诗于画上，既可升华作品的意境，又可引导读者欣赏画作。笔者与桂林画

坛前辈、著名画家龙山农先生长期研究诗、书、画融合的传统方式。为进一步让诗、书、画有机融合，你中有我，我中有你，我们用了一年多时间，共同创作了 42 幅作品。《仙境人家》（图 7-4）中，青山下，漓水旁，树木掩映小村庄。树下孩童书声朗，田野农夫耕作忙，朝阳半露羞涩面，一日之计在晨光。远处，漓江之上，渔翁正忙着捕鱼。朝雾朦胧，江风微微，好一幅漓江渔歌的景象。"人言桂林是仙境，我家就住此境中。读书耕作传家久，祥和小村乐融融。"此画表现桂林这一人间仙境，画面并未刻意描绘村庄，而是在村旁的大树下画了一个晨读的孩童。孩童的嘴是张开的，以表现其在读书，把无形的声音传达了出来。按桂林的风俗，每个村庄必要有一棵或几棵大

图 7-4 龙山农《仙境人家》

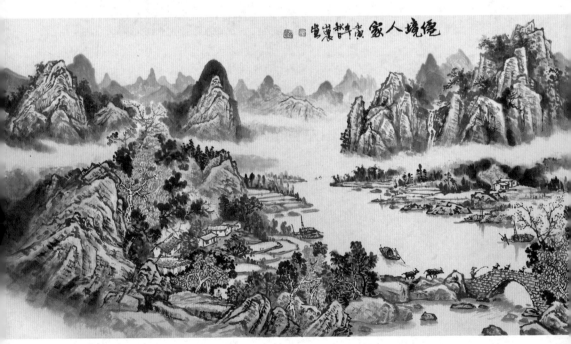

树。画中树下既然有人读书，那村庄就一定在大树附近了。这正如宋徽宗为画院选拔人才时出的试题"乱山藏古寺"，夺魁者并未画寺院，仅在山溪处画了一个小和尚在担水。这"人家"住在人间仙境里、山水画图中，日出而作，日落而息，诗书传家，生活安逸。这正是中国传统的理想的生活方式，也是生活在现代快节奏中的人们向往的田园生活。作品从形式到内容恰当结合，淋漓尽致地展现了桂林的山水之美、人们的生活之美，具有令人羡慕和向往之魅力。

本着继承传统力求创新的精神，我们创作此类作品，初心是为了探索出一种桂林山水画的崭新表达方式，也希望起到抛砖引玉的作用。

第八章

桂林山水画家的情怀

一位成功的书画家，往往总是具有特殊的情怀。桂林山水画是具有地域特色和生命意义的艺术形式，桂林山水画家必须深入研究它深厚的传统，树立对于传统文化的坚定信心，并将它转化为毕生自觉追求的矢志不渝的情怀。

何谓情怀？若要深究其义，是很难准确地将它描述出来的。对艺术家而言，情怀大致有三个方面的含义。一是情怀如胸怀。雨果说："世界上最宽阔的是海洋，比海洋更宽阔的是天空，比天空更宽阔的是人的胸怀。"晋袁宏《三国名臣序赞》："形器不存，方寸海纳。"唐李周翰注："方寸之心，如海之纳百川也，言其包含广也。"没有博览天下的眼界和纵横古今的胸襟，没有饱读诗书的文化底蕴和深厚的艺术修为，艺术家是创作不出优秀作品的，更不能成为真正的艺术家。二是情怀犹心境。一位艺术家若无清净之心，不考虑艺术审美的问题，贪图名利，多欲念，频浮躁，是创作不出勃勃生机的作品的。三是情怀乃情致，即画家的笔墨情趣。凡是有成就的艺术家，无不勤于

探索，为艺术献身而乐在其中。

如果要简单地回答什么是情怀，那它就是指艺术家的某种情感或心境。它以人的情感为基础，与所发生的事情相对应，包括心境、胸怀、情趣、情致等。对于一位画家而言，心境、胸怀、情趣、情致是十分重要的。其实，这也是画家的画外功夫。它是画家视野胸襟和思想感情的直接表现。一位成功的桂林山水画家应当拥有不同于其他画种画家的独特情怀。

第一节　家国情怀

桂林山水画家要有家国情怀，也就是说要爱国，要有修身齐家治国平天下的崇高理想。画品即人品。桂林山水画家要有"达则兼济天下，穷则独善其身"的人格操守。这是我国文人为学济世的准则，也是桂林山水画家须要遵循的原则。桂林山水画家要爱桂林这座城市，爱它的一山一水、一草一木。桂林山水画家要充满爱心。很难想象，一个没有情怀和爱心的画家能创作出好的作品。

从历史上文人士大夫的情怀中可以找寻到桂林山水画家传承的家国情怀的基因。文人士大夫提倡的道德规范、追求的人生价值，也是历代桂林山水画家所推崇和信奉的。文人士大夫严于律己、忠君爱国、以天下为己任。当然，因各时代的社会文化背景不同，各时代文人士大夫的情怀也有所不同。魏晋时期的"竹林七贤"，"弃经典而尚老庄，蔑礼法而崇放达"，这是由当时的玄学之风决定的。它对文人士大夫的情怀产生了很大的影响。太史公在《报任安书》中将人的品德归纳为智、仁、义、勇、行。孔子把"仁"作为最高的道德准则和人生最高的价值追求。这些观念和准则，也是桂林山水画家所推崇和践行

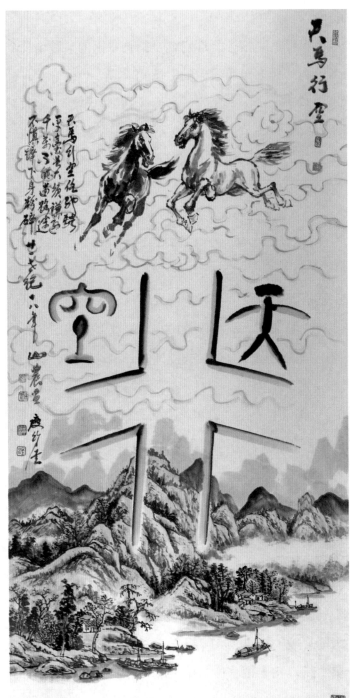

图 8-1 龙山农《天马行空》

的。"行己有耻，使于四方，不辱君命，可谓士矣。"此可见情怀之高远。"吾日三省吾身：为人谋而不忠乎？与朋友交而不信乎？传不习乎？"此体现的是自省的精神。由来已久的"与天下同乐，与天下同忧"，是文人士大夫家国情怀的集中体现。范仲淹在《岳阳楼记》中将文人的家国情怀归纳为"先天下之忧而忧，后天下之乐而乐"。这些情怀，画家十分推崇，遵奉躬行。龙山农的《天马行空》（图 8-1），体现了作者对年轻人娱乐至上、崇尚权钱、丢失了理想的担忧。图中"天马"比喻年轻人，"天空"比喻大平台。年轻人要树立正确的人生观，走正道，努力奋进就一定大有作为。

第二节　文人情怀

所谓文人情怀就是君子情怀。何为君子？赵蕤说："言必忠信而心不忌，仁义在身而色不伐，思虑通明而辞不专。笃行信道，自强不息，油然若将可越而终不可及者。此君子也。"他说君子说的话一定是内心的话，绝不会趋炎附势，阿谀奉承，表里不一。君子心里没有藏着任何见不得人的东西。君子说的话都是可信的。君子是按照仁义的标准来做人行事的，任何事情都不会令其改变，正所谓"富贵不能淫，贫贱不能移"。

桂林山水画是传统文人生活的一个组成部分，也是文人闲时雅玩的余事。一位优秀的桂林山水画家，首先应是一个有学问、有思想的文化人，这样其作品才会有文化含量。这里所说的文化人指有哲学、文学、艺术等各方面修养的有情怀的人。成就卓著的桂林山水画家，都是满腹经纶饱读诗书之士，都有文人的审美思想和情怀。我们来看一看白雪石先生的桂林山水画，他在《人间仙境》中写道："细雨漾

漾，漓江两岸若隐若现，有如仙境，游子不思离去。辛未春日，雪石忆写旧稿。"由题跋可见他面对漓江"不思离去"的情怀。他在《白云招我上层巅》（图8-2）中题："白云招我上层巅，无数奇峰落眼前。满目林岚供画本，万家烟火映山川。""满目林岚供画本"正是他创新的有效之法。画家应师法自然、感受生活，"登山则情满于山，观海则意溢于海"。白雪石怀着不可抑制的激情，从20世纪70年代到20世纪90年代，创作了《桂林山水甲天下》（1978年）、《漓江帆影》（1989年）、《千峰竞秀》（1992年）等许多以漓江为题材的优秀作品。他以自己的感受，描写漓江的早春、春意、春晓、春色、春深、春光、春讯、春音、春的气息，描写漓江的清夏、晨雾、夏雨、烟雨。他对漓江的秋色、秋水、秋瀑、秋光也独有感受。他在一篇文章中写道："从70年代开始，对漓江山水有了较深的感情，我喜欢那平地拔起的奇峰，修长而成丛的翠竹，临风摇曳，像在翩翩起舞，大叶如扇的芭蕉，好像是在帮助游人驱散炎热，特别是映在江中的山峰倒影，以及山间飞腾的云雾，烟雨中的漓江，真是有如仙境，美不胜收，使人留恋。"他对这如仙境的景致的喜爱，充分表现了他热爱自然、珍视自然的文人情怀。

画家有文人情怀，进而有文人的品格、文人的思维、文人的个性，才能创作出格调高雅、不落俗格、感人至深的作品。

图8-2　白雪石《白云招我上层巅》

第三节　诗意情怀

桂林山水，秀甲天下，它本身就是一幅极有诗意的画卷。所以，桂林山水画家是不能没有诗意情怀的。画家读诗、爱诗、写诗，以诗涵养性情，进而具有文人的气质。"腹有诗书气自华。"画家有诗意情怀，有不同于流俗的境界，才会有富有诗意的笔墨语言。阳太阳的《漓江晨曲》（图8-3）不用任何色彩，简单数笔尽显漓江神韵，诗意盎然，超凡脱俗。

古代的桂林山水画家皆为饱读诗书之人，如米芾、邹迪光、李熙垣、罗辰等，有的还是进士。正是他们深厚的文学修养，滋养了他们的绘画艺术，成就了他们作品的高度。诗是画家的必修课。画家应该培养自己读诗、作诗的兴趣。画家也应该是诗人。当然，画家不仅要读诗、写诗，还要有源于生活、高于生活的审美气质，有一双敏锐的发现世界、发现美好、发现内心的眼睛，有一颗敏锐感知社会、感知冷暖、感知生活的心灵，等等。生活需要诗意，绘画更需要诗意。画家没有诗意情怀和深邃的思想，其作品不会感染读者，不会引起读者的共鸣。画家对绘画内容要有诗意的体会和认识，把握并理解绘画的内涵，以内容作为创作的出发点。与此同时，画家还要关注绘画中的虚实、远近、浓淡、平正欹侧等关系，关注形象美、韵律美。画家要写诗，写自己由心生发的诗，逐渐获得诗意情怀，进而在绘画实践中自觉展现。只有这样，画家才能摆脱俗世的羁绊，让自己的心灵徜徉在诗意的山水间，觅得一方净土。对画家诗意情怀的展现是传统桂林山水画一个非常重要的方面。它也是传统桂林山水画人文价值的内核之所在。

图 8-3　阳太阳《漓江晨曲》

第四节　田园情怀

桂林为喀斯特地貌，气候湿润。桂林的山在城中，城在景中。贺敬之诗云："云中的神呵，雾中的仙，神姿仙态桂林的山！情一样深呵，梦一样美，如情似梦漓江的水！水几重呵，山几重？水绕山环桂林城……是山城呵，是水城？都在青山绿水中……"桂林，山峰拔地而起，村屯散落，很少有大片规整的农田。桂林的乡村，一村一貌一景致。晨雾中，细雨里，桂林的山水，云遮雾罩，犹如仙境，令人陶醉。桂林山水画家长期生活在这种环境中，熏陶感染，自然而然地形成了一种独特的田园情怀。这种情怀，有对祖国的热爱，有对家园的赞美，有对乡愁的记忆，有对大自然的眷恋。在他们的画笔下，这里的山水会说话。这里的一草一木，都有动人的故事；一山一石，都有美丽的传说。妩媚的漓江，在唱着刘三姐的歌。对此，徐悲鸿认为中外山水风光无一能比。齐白石说："老夫看熟桂林山。"桂林山水成就了白雪石的"白家山水"，也令宗其香晚年从京城移居桂林。"笔索漓江魂"的桂林画家叶侣梅，用毕生心血描绘漓江。刘海粟曾说叶侣梅是用毕生精力画桂林山水者。正是由于他具有这种独特的情怀，才创作出了具有独特面貌的桂林山水画作。《诗意田园》（图 8-4）是叶侣梅的代表作之一。

总之，桂林山水画家的情怀，是高尚的、纯洁的。这种情怀不会脱离中国传统文化的本体，也不会游离于时代的主旋律之外。正如清初桂林画家石涛所说"笔墨当随时代"。正因为有以上四种情怀，桂林山水画家才自成格局，桂林山水画才在中国山水画中占有突出的重要地位。

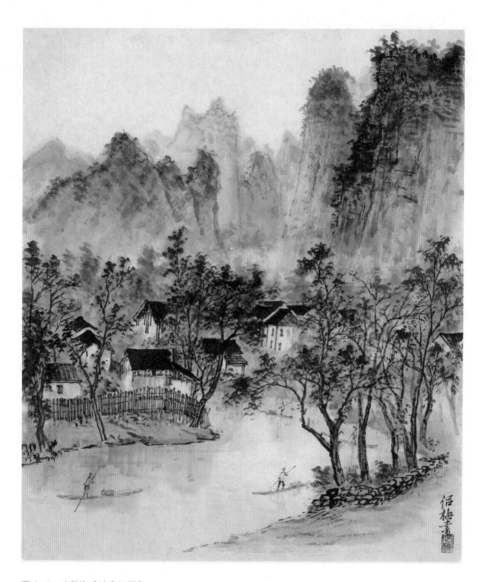

图 8-4　叶侣梅《诗意田园》

第九章

———

桂林山水画的书卷气与金石气

桂林山水画的书卷气与金石气，反映的是两个不同的审美范畴。它们各自指向不同的艺术风格、艺术语言和主体精神。

北宋时期，在苏轼、黄庭坚、蔡襄等人的大力推动下，"尚意"书风盛行，绘画亦受此影响。桂林山水画就是在此背景下产生的，故它的书卷气是与生俱来的。而它的金石气则是到了清末才具有的。

第一节　书卷气

所谓桂林山水画的书卷气，是指桂林山水画中自然流露出来的一种静穆悠闲、高雅脱俗的气息。它受画家的人格精神和绘画技法两方面的影响。绘画作品的书卷气在唐代就比较明显了，普遍存在于文人士大夫的绘画之中。王维的画作《雪溪图》（图9-1）有"四空"之称，即人空、山空、水空、天空。画作体现了画家思想的"清净"、心灵的"平静"。画家完全放空了自己，使身心和大自然融为一

图 9-1　唐·王维《雪溪图》

体，和整个宇宙融为一体，达到了心"空"和心"静"的境界。北宋时期，以苏轼、黄庭坚、蔡襄、米芾等为代表的文人书家，大力提倡"尚意"书风，着重强调读书、学问的重要性。苏轼曰："退笔如山未足珍，读书万卷始通神。"黄庭坚曰："余谓东坡书，学问文章之气，郁郁芊芊，发于笔墨之间，此所以他人莫能及尔。"创作首幅桂林山水画的米芾是杰出的文人书画家和"尚意"书风的主要倡导者。

受宋人影响，明清之际的书画家也非常重视提高自己的审美情趣与知识修养。清代王绂曰："通经学古，适性闲情，其本也。……胸无数百卷书，不能作笔。"

另外，中国画受道家思想的影响很大，在古人看来，画须达乎"道"，同混元之理。也就是说，绘画必须与形而上的"道"相通，否则便是一种形而下的"技"和"器"。正因为如此，绘画的最高境界也就离不开宇宙自然之"道"。而这个"道"的终极体现即一个"静"字。这个"静"包含了深厚的哲学内涵，也反映了画家的淡泊情怀，是画家所追求的最高境界，也是桂林山水画的最高境界。

古人之所以非常重视书卷气，其原因就在于要将处于技术层面的"画法"提升为哲学层面的"画道"。这样，表现文人思想、情感的绘画便从"技"的层面上升到"道"的境界了。

第二节　金石气

金石气是书法作品中体现出的一种苍茫、浑厚、朴拙的气息。在我国古代，金石气主要是对书法而言的，主要体现于金文与石刻中。相对于具有书卷气的墨迹，金文和石刻要早，但并不能说金石气的产生先于书卷气。这需要弄清楚金文和石刻中的金石气是如何产生的，

又是如何成为审美范畴的。这个问题不在本文论述之列，下面仅就绘画的金石气论之。

金石气作为书画的审美范畴是在清末才确立的。其原因如下：

一是金石文字刻制完成后，还要经过漫长岁月的"洗礼"。没有这个时间距离，金石气就失去了其产生的必要前提。它并不是金石文字与生俱来的东西，而是时间的产物。

二是清代中后期金石古物出土很多，拓本流传很广。这一时期，从三代金文、秦汉刻石到六朝墓志、唐人碑版等，都出现在了书画家的视野中。

三是清代碑学兴盛，新的审美观形成，这是最重要的。清代中后期，帖学衰微，碑学兴盛，书家们的审美观从崇尚温婉柔媚的阴柔之美转向雄浑古朴的阳刚之美。而金石气正是这种阳刚之美的具体表现。

以上三个方面相互作用，促使书画理论家们自觉地将金石气作为审美范畴。这三个方面对金石气这一审美范畴的确立是至关重要的。

依据金石气，书画理论家们对书法创作进行了进一步规范，对书法作品进行了新的价值认定。

金石气一开始是对书法而言的，是书画理论家们把它定为审美范畴之后，它才进入绘画领域的。书法中的金石气是在清中后期由理论界提出来的，绘画中的金石气自然在其后了。那么，绘画中的金石气是何时出现的呢？

笔者认为，是晚清绘画大师吴昌硕开了中国画金石气的一代新风。他集诗书画印于一身，融金石书画于一炉，被誉为"石鼓篆书第一人""文人画最后的高峰"，在书、画、篆刻方面是标杆、旗帜性的人物。

吴昌硕的花鸟画具有浓郁的金石气，古朴苍劲。他用书法篆刻磨炼出来的笔墨功夫绘之，开绘画金石气之先河。那么，是谁把金石气注入桂林山水画的呢？

在回答这个问题之前，我们先看看《齐白石谈艺录》中记录的一段齐白石与胡佩衡的论画语段："我在壮年时代游览过许多名胜，桂林一带山水，形势陡峭，我最喜欢。别处山水总觉不新奇，就是华山也是雄壮有余秀丽不足。我以为，桂林山水既雄壮又秀丽，称得起'桂林山水甲天下'。所以，我生平喜画桂林一带风景，奇峰高耸，平滩捕鱼，即或画些山居图等，也都是在漓江边所见到的。"1905年7月至1906年春，齐白石在桂林住了约半年时间，画了很多桂林山水画。他于1906年创作的《独秀峰》（图9-2）是他桂林山水画的代表作。独秀峰位于桂林的靖江王府中，平地拔起，巍然屹立，有"南天一柱"之誉。桂林山形奇八九，独秀峰冠其首。独秀峰是齐白石在桂林期间常去之处。他曾写道："一星灯火桂林殊。"自注："桂林城内有独秀峰，峰上有灯，树甚高，晚景苍苍时，灯如一星早出，众星出，不可辨灯也。"他早年做过木匠，书工篆隶，取法秦汉碑刻，笔力雄厚，浑朴劲正，饶有古拙之趣。他以书入画，行笔如刀，刻画独秀峰时，把书法中的金石气灌入画中，一反以往桂林山水画的秀丽妩媚。因此，《独秀峰》应为具有金石气的第一幅桂林山水画，齐白石为开桂林山水画金石气的鼻祖。

如何使画家创作出具有金石气的作品来呢？其实，书画同源，书法元素在画中的体现屡见不鲜。以书入画，可使画骨力阳刚。画中的金石气不是直接模仿书法拓本中的斑驳痕迹，而是遗形取神，即不师金石斑驳之形，师金石雄浑古朴、天然苍劲之神，舍其外表，取其精魂。这样，金石气反映到画中就无痕迹，自然天成。值得注意的是，

图 9-2 齐白石《独秀峰》

画家要想做到遗形取神，不能闭门造车、玩弄技巧，而要读万卷书，提升自己的文化积淀；行万里路，饱览各种人文和自然景观；广涉姐妹艺术，注重自身修养的提升，涵养内心的浩然之气。

书卷气与金石气是绘画中两个重要的审美范畴。美术理论界普遍认为，在一件绘画作品中，书卷气与金石气二者只能占其一。笔者则认为，书卷气与金石气这两个审美范畴是既独立又可相融的。它们相融后所呈现的画面更加完美。齐白石的《独秀峰》既流露出一种静穆悠闲、高雅脱俗的书卷气息，又呈现出一种苍茫浑厚、朴拙劲健的金石气息。书卷气与金石气能不能在一幅画作中同时呈现，呈现得好不好，关键在于画家的技艺和修养。

第十章

桂林山水画中自然与艺理的关系

在桂林山水画创作中，画家对于艺理的追求体现在对艺术特征、艺术创作规律的把握上。画家在创作时让身心融于大自然的青山绿水间，把自己对人生的体味与对大自然的感悟有机地结合起来，用心去感悟世事沧桑，并在吸收古今中外一切优良艺术传统的基础上，用真情表现自然与艺理的关系。

桂林画家关永华先生的代表作《漓江渔火》（图 10-1），对自然与艺理的关系就处理得比较好。笔者认为该作是当之无愧的桂林山水画的经典之作。该画创作于 1998 年，横 120 厘米，纵 115 厘米，纸本。该作被作为国礼赠送给了外国友人。此图表现的是暮色下的捕鱼场景。平静的江面上，渔舟荡漾，点点渔火闪烁，渔夫正慢条斯理地作业。夜幕降临时分，平静的江面上，流动的船，闪烁的渔火，加上渔夫的号子，汇成了一幅优美的"渔舟唱晚"景象。在读者看来，此图中的景致与现实中的桂林山水有相似之处，但又看不出其描绘的是桂林何处的景象。这体现了画家眼中的自然之景与其心中之景的关系。

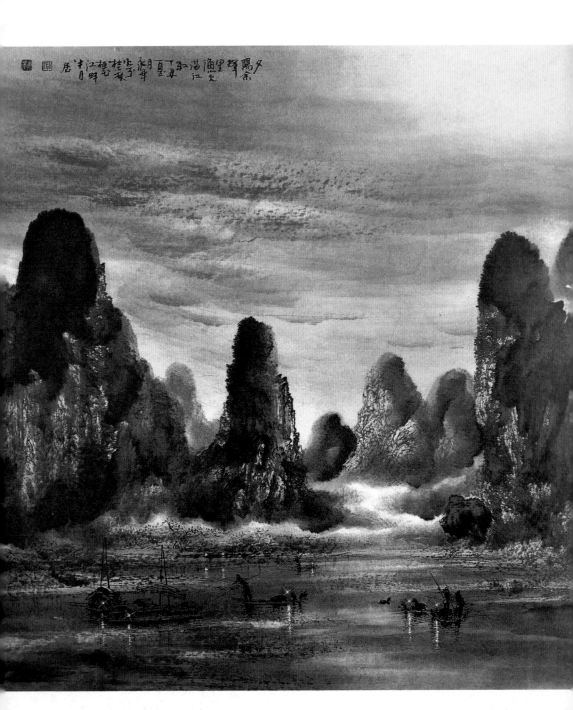

图 10-1　关永华《漓江渔火》

画家对自然之景进行了艺术加工，并融入了自己的审美意识。

　　桂林山水画已经走过了一千多年的漫长历程。这一历程也是其自然与艺理的关系不断演变、发展的过程。自魏晋起，随着画理、画法的不断演进与完善，绘画的理论与创作都得到了很大的发展。东晋顾恺之论及山川之美："千岩竞秀，万壑争流，草木蒙笼其上，若云兴霞蔚。"由此可见，那时人们对自然山水景象就有了深刻的认识。南朝时，山水画的画理画论进一步发展。画家宗炳在《画山水序》中提到"以神法道""畅神"。与宗炳同时期的画家王微在其《叙画》中更是提到："望秋云，神飞扬，临春风，思浩荡。"这充分表明画家对艺术规律有了深层次的理解。这为山水画的成熟从理论上给予了支撑。

　　无论是宗炳还是王微，都对山水画的理论建设及创作实践产生了很大的影响。宗炳与王微的理论也影响了桂林山水画的审美精神，奠定了桂林山水画的创作基础。画家一定是在有所见、有所闻、有所思、有所感，在触景生情产生创作冲动后才动笔的。若凭空臆造、无病生吟，画家是创作不出优秀作品的。画家要师造化、师自然，如石涛《苦瓜和尚画语录》中所说"搜尽奇峰打草稿"。北宋范宽师李成，后感悟"吾与其师于人者，未若师诸物也；吾与其师之物者，未若师诸心"。他正是在"心"与"物"的相互碰撞中，在师造化、师自然中，对景造意，写山真骨，从而创作出了中国绘画史上的杰作《溪山行旅图》（图 10-2）。画家在创作中，"心"与"物"的融合、"形"与"神"的融合是非常重要的。中国画的创作不同于西画的对物描摹。西画强调的是再现事物表象的"真"，即事物的原貌，而中国画追求的则是表现画家心中意象的"真"，即事物的神韵。此"真"非彼"真"。明代书画家董其昌说："随手写出，皆为山水传神矣。"世间万物，各有其神采，对其感受，因人因时而异，画家的心境是关键，

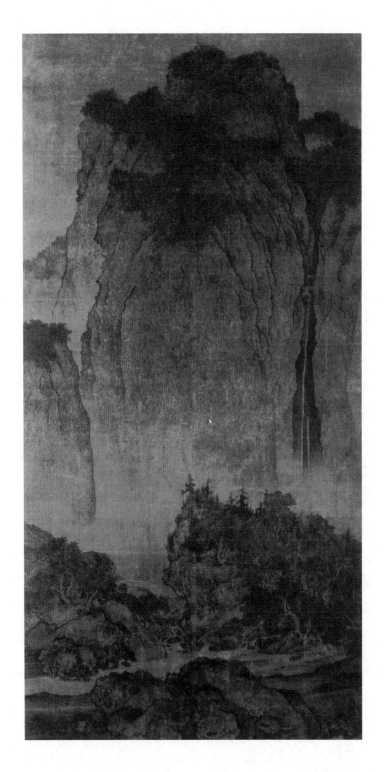

图 10-2 北宋·范宽《溪山行旅图》

故作品是作者心灵的外显。绘画大师齐白石指出"作画妙在似与不似之间，太似为媚俗，不似为欺世"。此话看似浅显，实则道出了一条深邃的画理。绘画要有其真实性，但其真实不等于照相的真实，否则就无所谓艺术了。艺术必须是来源于生活而又高于生活的。绘画大师黄宾虹说："作画，岂可一味画其表，……石之质，此中内美必须画。"这个"质"是何物？怎么画？我们用道家的美学思想去理解，这个"质"，指的是画家的精神气质。画家把自己内心的"质"通过笔墨灌注到画作之中，故画作中的一山一石、一草一木都被赋予了鲜活的生命，画面就气韵生动。

"桂林山水甲天下"，但无论它多么引人入胜，画家在表现它时，还是需要对它进行艺术加工，融自己的思想感情、文化修养等于其中，进行意境的营造。此外，画家还要运用自己长期潜心钻研而掌握的有关笔墨、色彩、章法等的技巧。这就是画家把眼中景变为心中景的大致过程。

纵观桂林山水画的发展历程，其发展、成熟并自成一体，是从清代的李熙垣、罗辰等人开始的。其作品的魅力表现在诗的意境和多变的用笔及鲜活的用墨上。在笔主气、墨主韵的表现中，笔墨互济，气韵共生。他们不仅发展了桂林山水画诗画交融的特点，更使桂林山水画的星星之火得以燎原。在此之前，桂林山水画仅存明代邹迪光的《阳朔山图卷》。李熙垣和罗辰二人都是桂林本土画家。李熙垣的《江行图》画集和罗辰的《桂林山水》诗画集，都是其诗情的显现。他们除了要把握自然物象的形、质、声、色等之外，还要厚积多方面的艺术素养，以丰富画意。同时，他们要熟练掌握绘画的形式语言，并将书法等姐妹艺术的特点运用于创作中。书法中线条的曲直、长短、方圆、虚实等，与绘画中的无不相通。书法中的分行布白与绘画中的结

构布局也几乎如出一辙。书法中的节奏、气势、韵律、格调，也与绘画相通。此乃"书画同源"之理也。

画之意境，不为物使，不为景障。画家只有得诗情，融意趣于物象，以笔不周而意周的方式表现，才能笔简意丰，才能言有尽而意无穷，进而达到"物我相融""天人合一"的境界，创作出类似《漓江渔火》这种无愧于时代的优秀作品。

第十一章

对桂林山水画发展的思考

桂林山水画在中国山水画中占有重要的地位。目前，桂林从事桂林山水画创作的人员很多，但真正优秀的画家却很少；桂林山水画的数量很多，但真正优秀的作品却很少。整体而言，桂林从事桂林山水画创作的人员的艺术水平大多不高，优秀画作更少。这与甲天下的桂林山水极不相称，也与桂林打造世界级旅游城市的文化要求不相符。

如何提高当下桂林山水画整体的创作水平，多出优秀作品呢？笔者认为，当务之急，需要抓好两个方面：一方面从娃娃抓起，夯实基础；另一方面，重点培养那些绘画基本功比较扎实并有潜力的青年画家。如何抓好这两个方面，是桂林美术界应该引起重视和思考的问题。

桂林山水画有上千年的历史，具有很深厚的传统和文化、艺术底蕴。在文明和科技快速发展的当下，它仍然以其独特的艺术魅力，丰富着人们的精神文化生活。在物质文明日益丰富的今天，人们对精神

文化的需求也在不断提高。同其他传统艺术一样，桂林山水画所折射出来的东方文化精神和人文品格，已经越来越广泛地影响人们的心灵。如今，在桂林、在广西，甚至在全国，桂林山水画的学习者及从业人员都不少。当代绘画大家白雪石先生独创的"白家山水"即诞生于桂林。《漓江飞瀑》（图 11-1）是白雪石先生的代表作之一。

图 11-1 白雪石《漓江飞瀑》

任何一门艺术的延续与发展，都要有一定的群体基础。在桂林，各种绘画辅导、学习机构比比皆是，有少儿辅导班、青少年培训班、成人研修班、老年大学等。桂林的小学、初中、高中都有美术课。桂林的大学中有专攻桂林山水画的学生。一些青年画家还北上京城，到中国国家画院等单位的导师工作室学艺。这为桂林山水画的发展奠定了基础。

但是，桂林从事美术教育的教师的水平参差不齐。特别是一些培训、辅导机构的教师，水平堪忧。他们只是把绘画培训作为谋生的手段。常言道："取乎其上，得乎其中；取乎其中，得乎其下；取乎其下，则无所得矣。"上述状况必须要引起美术界的重视。在普及美术教育的同时，提高美术教育的质量，加强师资建设，提高学生的绘画技能和美术理论水平，使美术教育的普及与质量提高相结合，朝着健康的方向发展，需要将美术教育纳入整个教育体系中加以考虑。根据教学规律和美术自身的规律，建立起一套比较完整的美术教学体系，是一项比较复杂而艰巨的工作。下文，笔者仅对广西，特别是桂林的校外美术辅导培训，提出一些建议，仅供参考。

第一节　桂林山水画教学体系的构成

桂林山水画以中国传统文化艺术为基础，综合了文学、哲学、美学等方面的知识。它不仅具有很强的艺术性，同时也具有很强的文学性和思想性。它与其他姐妹艺术相互联系，体现着东方文化精神。桂林山水画的教学体系应包括绘画技法、画家的学识修养、画家的艺术欣赏水平，以及与姐妹艺术的关系等。

一、绘画技法

桂林山水画主要是以笔墨和色彩来表现桂林山水的绘画。桂林山水画家以笔墨、色彩来表现的点、线、面、皴法、布局结构等，组成了桂林山水画的艺术美。

（一）笔法

笔法是中国画的精要。因着毛笔的特性，画家能使点、线和面千变万化。画家若不掌握笔法，就画不好画。所以，笔法在绘画中是占有重要地位的。只有正确地理解和掌握了笔法，画家才算进了绘画艺术的大门。

桂林山水画家和其他山水画家一样，多通过线条的粗细、长短、干湿、浓淡、刚柔、疏密等的变化来表现物象的形神和经营画面的节奏韵律。但桂林的地形地貌及气候等的特殊性，也使桂林山水画家在造型和表现方法上明显区别于其他山水画家。它的梦幻景致给画家提供了无限的想象空间。桂林山水画家通过笔、墨及色所营造的动静之美可以洗涤心灵，令人陶醉。

桂林山水画的基本笔法有：

1. 中锋

中锋（正锋）用笔，画家执笔要端正，使笔锋在墨线的中间，笔锋垂直于纸面。中锋用笔，线条流畅，效果浑圆厚重。

2. 侧锋

侧锋用笔，就是让笔倾斜，使笔锋在墨线的边缘，笔锋与纸成一定的角度。侧锋用笔时，画家用力不匀称，有轻、重、快、慢的变化。其效果毛、涩，变化丰富。

3. 中侧锋

中侧锋用笔，就是中锋侧锋兼而有之。

4. 顺锋

顺锋用笔，就是以拖笔的方式行笔，线条轻快流畅、灵动活泼。

5. 逆锋

逆锋用笔，行笔时锋尖逆势推进，使笔锋散开，效果苍劲生辣。

6. 藏锋

藏锋用笔，就是在起笔、收笔时使笔锋不露，藏在里面。

（二）结构

一幅山水画，是由一个个景象组成的。从分散的个体到统一的整体，体现了画家对结构规律的运用。布局的样式决定了作品的整体效果。画面中的景物即使画得再多，如不统一在整体之中，那它也成不了一幅好画。所以，画家在绘画时，一定要注意每一个细节的安排。绘画作品的布局，因画家的思想和心境的不同而有各种不同的效果，显示出不同的格调。

绘画的用笔、用墨等，画家必须统筹安排好，使之协调、和谐，不能孤立地看待某一方面而忽视了全篇的布局，如此才能更好地展现作品的艺术美。李可染和吴冠中的作品，在用笔、用墨、布局等方面都截然不同。李可染用积墨法画桂林山水，层层渲染，非常厚重，加上对逆光的表现，使作品呈现出了独特的"墨桂林"的艺术效果。吴冠中则相反，仅用极简的几根线条勾勒，用淡淡的水墨渲染，大片留白，画面简洁素雅，天真自然，使中西绘画元素浑然一体。其画面形式虽简单，但却含有丰富的美学和哲学思想，耐人寻味。吴冠中的《桂林山水》（图11-2）便是一例。

桂林山水画的结构大致包括两个方面：

1. 构图

画家在画一幅作品之前就要确立作品的主题，明确要表达什么。

图 11-2 吴冠中《桂林山水》

这决定了其构图。画家一方面要确定画面的主要形象，另一方面要确定画面中形象的主次关系。画家构图时切忌使形象分散，以避免使读者的视线集中不到主要形象上。

2. 构成

构成，指绘画的各形式元素所生成的画面结构。桂林山水画不仅在不同的历史时期，而且在同一个历史时期，画面的构成方式都有不同的变化。清代罗辰的桂林山水画和李可染、吴冠中的桂林山水作品的构成方式是完全不一样的。

二、画家的学识修养

在桂林山水画的创作中，画家的学识修养是十分重要的，不容忽视。文化知识的积累与绘画创作紧密相连，这是画外功夫。绘画不是简单的临摹写生，而是作者对技法和笔墨色彩的运用，对所画对象的理解。画家画的是自己的知识

图 11-3 徐悲鸿《桂林山水图》

结构，画的是自己与表现对象的对话、交流，画的是自己的内心世界和情感，画的是物我两忘、天人合一的境界。白石老人的桂林山水画，信笔写来，有点具象，又有点抽象、概括，纯朴率意，天真烂漫，自然天成。徐悲鸿的《桂林山水图》（11-3）有透视感和光影效果，画面简洁，颇具神韵，是其改良后的中国画，观之有新意和舒爽之感。齐白石、徐悲鸿等大师的绘画有一个共同的特点，就是画面内涵丰富。即使是画一个简单的常用之物，他们都题上诗或写上长篇的文字，使之妙趣横生，或引发读者的联想，产生共鸣。他们如果没有深厚的文化知识修养，断难为之。齐白石的《发财图》，不画传统的财神赵公元帅，也不画金银财宝之类，只画了一个算盘，并在画面上题满了文字。题字的篇幅要比画（算盘）的篇幅多得多，但整个画面看起来仍然很协调，书与画相得益彰。作品简单、平淡、朴实、自然、寓意深刻，在意想之外，又在常理之中。

现在的一些画家，画还是画得可以的，但字写得太差，传统文化素养欠缺。他们在画面上往往只写上画名，多几个字都不敢写，更不用说题诗作文了。这就使绘画停留在技巧的层面，无法升华。故画家提高学识修养，广涉姐妹艺术，懂得诗文，是十分重要的。

三、画家的艺术欣赏水平

桂林山水画是中国山水画中的佼佼者。画家如果不具备一定的艺术欣赏水平，就成不了一名好画家，这是一门重要的必修课。画家在艺术欣赏中要注意从以下七个方面来看作品：

（一）从构图看。对立统一原则是绘画作品构图的重要原则。这体现在画中的宾主、虚实、疏密、开合、藏露等关系中。

（二）从透视看。宋代郭熙在《林泉高致》中把山水画的透视归

纳为"三远"，即"高远""深远""平远"。在一幅画中，"三远"往往是综合运用的。

（三）从笔墨看。用笔与用墨，是最能体现画家功力的。因此，这也是判断作品优劣的重要依据之一。黄宾虹先生总结了前人的经验，提出了"五笔七墨"：平、圆、留、重、变，浓、淡、破、泼、积、焦、宿。

（四）从用色看。由于桂林独特的地貌和气候，所以桂林山水画就比较特殊。桂林山水画家用色彩者不多，多用不同的墨色完成画面，这更能体现桂林山水的神韵。

（五）从表现各种物象的技法看。主要是看这种技法是否能展现对象的"形"与"神"，是否能表达作者的"情"与"意"。

（六）从意境看。一幅作品，要给读者留有联想的空间和再创造的余地，能使读者受到感染，产生共鸣，并体会到言外之意、弦外之音、境外之境，这才具有意境。

（七）从画外功夫看。作品常常是诗、书、画、印等的完美结合。从款识上，可以看出画家在文、史、哲、书法等方面的功底和修养。

欣赏桂林山水画的过程，是领会画家创作心迹和艺术思维的过程。画家进行艺术欣赏是为了提高审美能力，培养高尚的情操，从而提高创作水平。如果画家不知道作品的优劣，没有很高的眼力，没有审美情趣，其创作水平就低，甚至误入歧途。绘画的欣赏贯穿着美学思想。欣赏的角度应该是多方面的。读者通过画中点、线、面的结合，通过布局、构成样式，可分析画家的艺术构思，同时结合时代背景和画家的阅历、艺术渊源、文化修养等，可了解作者的个性、思想、追求以及风格的形成。

同画桂林山水，不同的画家创作出来的作品千差万别，有不同

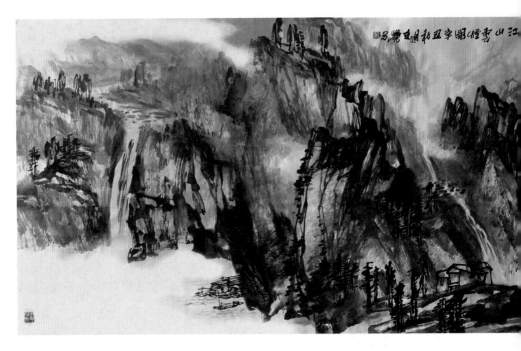

图 11-4 邓夫觉《江山云烟图》

的艺术效果和艺术感染力。雄姿豪放的作品，如邓夫觉的《江山云烟图》（图 11-4），给人以激情和力量，使人心胸开阔；清丽秀美的作品，使人心情舒畅、愉快；工整精巧的作品，使人赏心悦目。

桂林山水画的意境、格调与作者的个性、审美观等是联系在一起的。欣赏是通过观看作品的形式构成与表现，来认识其内在本质的美。培养学生对艺术形式美的敏锐感受力和对艺术形式的解读能力，会让他们终身受益。

四、与姐妹艺术的关系

中国的书法、戏曲、音乐、舞蹈、建筑等所表现出的节奏和韵律，会使人产生联想，获得启发。它们的艺术理念与绘画是相通的。

书法与绘画是关系最为紧密的姐妹艺术。中国书画史上自古有"书画同源"之说。以书入画，因书画使用的工具和材料是一样的，都是用笔和墨，且二者用笔、用墨的原理是相通的。此外，它们都讲究笔法、墨法、布局、神韵等。一些画家常用书法的术语，如落款时往往用"写"。一个"写"字，把书与画的一脉相承表现了出来。

古代的许多绘画大师同时也是书法大师，如宋代的米芾、元代的赵孟頫、清代的吴昌硕等。他们在书画方面兼通。

桂林山水画是一个成熟的艺术科类。基于"书画同源"之理，教师在教授绘画技法时，可以加入书法的内容。书法的点、线、面、节奏、布局等对绘画学习有很大帮助。教师把书法赏析与绘画教学联系起来，可以加深学生对绘画的理解。这对学生感悟绘画也有很大的辅导作用。

第二节　校外美术教育体系的建立

校外美术教育体系的建立，要结合素质教育，深入到各个学龄阶段，且要有完整的教学计划。校外美术教育的内容，应涵盖各个学龄阶段，且在不同的学龄阶段要有不同的侧重点，培养学生不同的兴趣爱好。校外美术教育是一种长期的素质教育方式。从业者要制定好计划，根据不同年龄段学生的心理特点制定培养目标、培养方法、教学内容，做好课程设置、课时安排等。从业者要编写各个阶段的教材，使学生有规律地循序渐进，让学生在各阶段的绘画技法训练和理论学习中逐步提高。各个阶段的教学，都要有明确的目标和任务，使校外美术教育全面、合理、有序、多样性的发展。

一、学前和小学阶段的校外美术教育

少儿阶段的校外美术教育的重点是培养学生的兴趣爱好，启迪学生的艺术心灵。

（一）学前阶段

这一阶段主要是引导学生凭直觉直接、主动地进行绘画，提高学生对绘画的兴趣，让学生通过绘画进行表达，进而感受到艺术带来的快乐。学习内容为绘画的线条和色彩的基本知识。

（二）小学低年级阶段

这个阶段要鼓励学生更直接、主动地进行艺术表达，开拓学生的艺术创造力，让学生初步理解绘画的基本要素。学习内容主要是线条和色彩的初步表现。

（三）小学高年级阶段

这个阶段应该进一步引导学生认知视觉艺术，让学生开始画富有表现性、创意性的作品，使学生可用线条和色彩来表达构思、想法，并具有初步的素描基础。

以上各阶段的教学，还应该把书法融入其中。这样学生在学习绘画的同时，也了解了书法，知道书与画的密切关系。美术教育要与育人联系起来。古人云，"笔正则心正"。清代刘熙载《艺概》中有"笔性墨情，皆以其人之性情为本"等论述，精辟地论述了人品与艺品的内在联系，显示了主体道德情操的重要性。此阶段美术教育的目的不是培养专业画家，而是在学生身心成长的过程中潜移默化地提高他们的综合素质。这是最基础的美术教育。美术的万丈高楼，在此奠基。

二、初中阶段的校外美术教育

初中阶段是学生从少年迈入青年的一个过渡期。美术教育要根据学生这个阶段的心理特点来进行。这个阶段，学生的逆反心理较强，对新鲜事物的兴趣较浓。美术教学要在老师的讲解和指导下进行，让学生在写生创作的过程中尽量表现，增强绘画能力，激发创造精神，具备基本的美术素养，陶冶高尚的道德情操。

（一）初中一年级

学习专业的画素描静物的技法，学会临摹与写生。初中一年级的学生对画几何体有很大兴趣，要正确引导，分类指导。

（二）初中二年级

重点进行课堂写生教学，提高学生的各种美术技能。这一阶段，学生对美术的爱好程度已经基本定型，要对美术特长生加以关注。

（三）初中三年级

这是学生美术技能的强化阶段。要进行强化训练，使学生掌握专业技能，熟练运用技法。课堂上，要适当地对学生进行安全、环保、行为习惯的养成等方面的教育，提高学生的人品修养。

初中阶段校外美术教育的总体目标是让学生从身边熟悉的事物中发现美，培养学生热爱生活的情感，让学生通过观察、想象，表现生活中有特色的事物，提高绘画技能，学会装饰、美化生活。教师要提高学生学习、创作的能力和设计、想象、创造的能力，用正确、健康的审美观来引导和影响学生，让学生沿着健康、文明的审美路线创新、开拓，并从中体验到生活的乐趣，使学生在德、智、体、美等方面得到全面发展。

三、高中阶段的校外美术教育

高中阶段，学生的学习压力很大。校外美术教育应重点抓"点"。因为不报考美术院校的学生，一般都不会再参加校外的美术培训了，只有那些准备大学学习美术专业的学生，才会进一步重点学习，提高自己的专业技巧。这一阶段，在有限的课时内必须让学生了解美术的分类、价值、语言、意义及地域性等，扩大学生的知识面。

在这一阶段，学生的身心由不成熟逐步向成熟转变，思想上和心理上都有较强的可塑性。这时的学生还未养成审美习惯，审美意识还有太多的不确定性，审美趣味也不明确，需要教师通过美术鉴赏进行引导和启发，培养良好的审美能力，提高欣赏水平，健全人格。

这一阶段的美术教育要理论与实践相结合。教师要以讲解和示范的方式引导学生感悟中国绘画的深刻内涵。如果单从理论到理论，势必会让学生感到乏味。而单纯的技法训练则会让学生成为画匠。随着理解能力的提高，学生对绘画的用笔、布局等会有从感性到理性的深入认知。在这个阶段，应将中国画与书法等姐妹艺术结合起来进行教学，使学生获得绘画的基本知识和方法。学生具备一定的绘画能力后，应尽量给他们自由发挥的空间，让他们扩展思维，发挥个性，学以致用。

四、大学阶段的校外美术教育

这里的学生指的是学习美术专业的大学生。这一阶段的校外美术教育是指在大学课程之外，一些学生找老师"开小灶"。教师应该加强传统审美意识方面的教学，以增强学生对传统美的认知。这一阶段，审美意识的提高和引导应是教学的重点。教师要让学生在审美中获得灵感，获得教益，净化心灵，完善自我，彰显自己的艺术个性。教师

要培养学生的创新意识，让他们主动发展。学生的创作和教学中的讲评、欣赏等，都要向深层次发展。此外，要不时举办讲座、讨论会等活动。学生的绘画创作应当活跃，让自己的思想情感在作品中体现。教师要把绘画美学思想贯穿在教学之中，并把书法纳入教学，使学生对姐妹艺术有深入的了解，理解不同艺术之间的相互影响。教师要让学生自己动手，使理论与实践相结合。学生要充实、扩展自己的知识结构，提高自己在绘画艺术方面的综合能力。美术界的优秀人才大多从这里走出，画坛的明日之星大多从这里升起。

广西，特别是桂林的校外美术教育，在山水画教学方面要充分利用、发挥桂林山水画的特色。此外，社会上还有一种不分年龄、不分行业的业余美术教育。

五、业余美术教育

业余美术教育要坚持以人为本，以学员为本，调动美术的一切功能，充分发挥业余美术教育的作用，以美促智，以美辅德，以美育人。业余美术教育要坚持普及与提高、素质教育与专业教育相结合，以普及促提高，以提高带普及。以桂林为例，业余美术教育主要集中于社会上开办的各种美术辅导班、培训班中。业余美术教育主要是为了满足社会对各级各类美术人才的需求。业余美术教育要根据学员的年龄，结合自身的实际情况，参照大、中、小学等各个阶段美术教育的计划，制定出合理的培训计划。

成年人的美术培训和老年大学的美术教学，可根据自己的实际情况进行，不必严格要求。但要制定合理的教学方案，按教学计划实施。

第三节 校外美术教育的师资队伍建设

校外美术教育体系建立起来后，关键是实施，否则再好也是纸上谈兵，没用。而实施的关键是，要有一支高素质的教师队伍。这些教师必须要具有高尚的审美情操，具备相关的专业理论知识，有比较好的美术基本功。这几个方面的条件和要求，根据各学习阶段的特点，有所不同和侧重。例如，从事学前和小学阶段校外美术教育的教师，不一定要具有很高的美术创作才能，但要具有较好的美术基本功和比较全面的文化素养，要掌握心理学和教育学等方面的知识，知道如何启发和引导学生，因材施教。只有加强校外美术教育师资队伍的建设，提高美术教师的整体素质，校外美术教育才能成为美术教育强有力的补充。

一、培养高层次的美术教育人才

绘画同书法等传统文艺一样，对提高学生的素质，有着很大的作用。要使学生全面了解这一中华传统艺术的瑰宝。这有助于培养学生的民族自豪感，增强学生的爱国主义热忱。教师要全面培养学生的思想情操，不仅赋予学生知识和技能，更要使学生掌握欣赏事物的方法和能力，同时培养学生的思维能力、想象能力和创作能力。鉴于美术教育的属性，美术教师要具有多方面的才能和修养，如此才能满足校外美术教育的需要。

二、规范校外美术教育的师资队伍

目前，校外美术教育比较混乱，规模大小不一，质量高低不等，教师水平参差不齐，更有滥竽充数者。不少教师没有接受过正规的美术教育，缺乏对绘画的理解，基本功不扎实，更不用说文化修养了。

其结果必然是使教学达不到预期的效果。他们上美术课时多凑合应付。实际上，他们上的不是美术课，只是简单的图画课而已。他们只是用"像"和"不像"来衡量学生的绘画作品。学生不仅学不到绘画的基本知识，反而会对绘画艺术形式产生误解，误入歧途。

在规模较大的美术培训学校，教师也多是临时性的。他们之中，有的虽然绘画可以，但缺乏教学经验，不了解美术教学的规律，未掌握相应的教学理论和教学方法。他们没有系统的教学计划，教学不成体系。他们往往主观意识较强，教学的规范性和计划性观念淡薄。

规范校外美术教育的师资队伍，领导必须要重视，有关部门要加强管理，如此才能改变目前这种放任无序的现象。所有以营利为目的的美术培训、辅导机构中的教师，必须取得美术方面的教师资格证。这是保证师资质量和教学质量的必要条件。

弘扬中华优秀传统文化，繁荣绘画艺术，建立优质的、完整的校外美术教育体系，不但是美术界和有关部门的责任，同时也是全社会的共同责任。

桂林山水画是中国画的一部分，具体说是中国山水画的一部分。它的技法、艺理，与中国画，特别是中国山水画既有相同之处，又有自己独特的特点。校外美术教育的师资队伍建设等工作做好了，美术教育必然会有一个较大的提高，中国画也必然会有一个较大的提高，桂林山水画自然也会有一个较大的发展。

第四节　继承传统与创新

继承传统与创新，一直是学术界争论不休的问题。桂林山水画是根植于中国传统绘画之中的。我们只有继承和发扬中国传统绘画中的

优秀部分，在继承和发展的过程中不断出新，逐渐完善，才能找到创新的路子。

一、关于继承传统

桂林山水画具有很深厚的传统。对于传统，我们可以创造性地利用它、补充它、完善它、发展它，但决不可以抛弃它。继承传统，是桂林山水画存在和发展的首要条件，是其延续的基础。在桂林山水画千年的发展史上，继承传统一直贯穿其中。桂林山水画无论是表现形式还是艺术追求等，都有它自己的基本特征。它始终以线条为主要造型手段，以"传神"为根本追求，形成了独特的传统，并逐步形成了一个完整的体系。它的特点体现在内容与形式等方面。桂林山水画的题材非常广泛，大至百里漓江、千山万壑，小至一草一木、田园村舍，无所不包。桂林山水画的造型以线为主，注重提炼概括，形象含蓄而鲜明，往往以少胜多，小中见大。桂林山水画讲究透视，"高远""平远""深远"常常兼有。在用墨上，桂林山水画注意理性与感性相结合，不拘泥于光影，以墨代色。在用笔上，桂林山水画追求"骨法用笔"，以笔写神。在气韵上，桂林山水画讲求生动流畅。桂林山水画追求平中见奇，常常于单纯中见丰富。画家落墨时往往情之所至，随机应变，由一生发而至无限，营造出出神入化的艺术效果，进而产生特殊的韵味。

桂林山水画的初学者，往往是从临摹古今优秀的作品入手的，通过临摹，汲取营养，掌握表现方法。但一味地继承传统，就意味着停滞与倒退。这会使桂林山水画处于一种呆板的固定样式之中，从而失去生命活力。这是一条艺术规律，任何绘画莫不如此。清初"四王"以临摹古人享誉画坛，成为清代绘画领域的代表，但其作品陈陈相因，

失去了应有的生机。

二、关于创新

桂林山水画的创新有两方面的要求：一是出新，二是新而美。如果仅仅追求标新立异，而作品不美，没有内涵，没有灵魂，那这样的创新便是古怪离奇的，没有意义的。"新"与"美"是不能画等号的。画家不能为创新而创新，要为满足社会更高的审美需求而创新。创新的作品在内容上要体现时代的气息，要展现时代的审美意识，以满足社会的需要。所以，桂林山水画的创新，不仅仅追求形式之新，更重要的是追求内容之新。桂林山水画的创新，既要讲"面子"，更要讲"里子"。画家采用传统的形式表现新的题材、新的生活内容，这也是创新。画家用传统的形式表现古代题材，尽管从形式到内容都是"旧"的，但如果他能用现代人的思想观念去创作，同样也能出新意，那这也是一种创新。

创新是非常艰难的。它需要画家具备非常广博深厚的传统文化素养，具有良好的品德修为。如陆游所言"功夫在诗外"一样，绘画的"功夫在画外"。画家要长期积累画外功，如此才能使作品具有深刻的内涵，达到较高的品位。作品是画家内在修养的反映，古人有"艺如其人""画如其人""人品高则画品高"等论述。人的修养是多方面的，包括文化素质、审美情趣、思想境界和精神品格等。其中，精神品格又直接关系到审美情趣和思想境界。它直接影响着画家作品的价值。画家的修养不足，其作品就不会有很高的艺术境界。

画家在吸收古法的同时，又能融自身的文化素质、审美情趣、思想境界和精神品格于其中，有新的符合时代要求的表现形式，将"古"与"新"自然有机地结合在一起去反映时代，这又是一种创新。《一

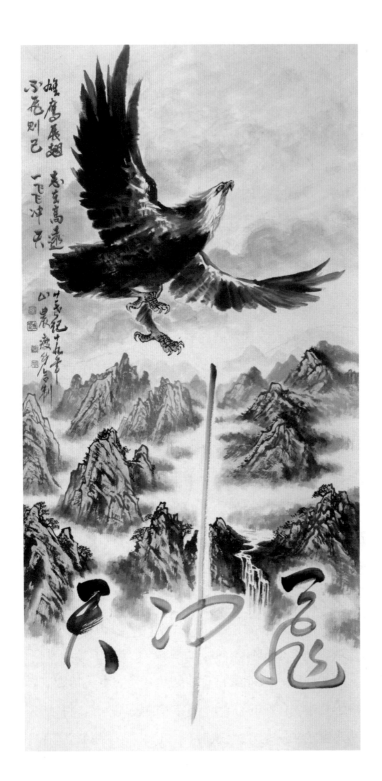

图11-5 龙山农《一飞冲天》

飞冲天》（图 11-5）是龙山农先生在媒体上看到"大疆"（无人机）团队都是年轻人后的有感而作。他以扎实的画山水、动物的基本功，用传统的绘画技法、新颖的表现形式，反映当代青年拼搏奋进创大业的精神。优秀的作品是经得起历史考验的。如果画家仅仅追求形式上的变化而忽视对艺术本质的追求，那这样的创新只不过是"新坛装旧酒"，意义不大。

三、关于继承传统与创新的关系

继承传统与创新，是桂林山水画创作中不可回避的问题。对此，我们不能偏颇，不能重视一方而轻视另一方。为什么有的画家的传统功夫很深，但画了大半辈子也没有画出自己的风貌来？为什么有的画家一门心思标新立异、追求创新，在求新之路上摸爬滚打了几十年，最终还是以失败而告终？这是因为他们始终没有弄明白继承传统与创新的关系。

继承传统与创新是辩证的关系，二者是不能截然分开的。不继承传统只创新，或只继承传统不创新，都是不行的。继承传统与创新就好比源流与江河的关系，没有继承传统的创新就如同无源之水，一定会枯竭；没有创新的继承传统，有源无流，一定成死水一潭。其实，现在的传统曾是过去的创新，现在的创新也必然成为未来的传统。创新是有意识地继承和无意识地突破。创新如绘画创作中偶尔绽放的一朵美丽花朵，只有那些具备了创新素质并具有敏锐艺术眼光的画家才能遇到。

桂林山水画家应立足东西方绘画，以传统山水画为起点，兼收并蓄，深入生活，并与时俱进，创造出新的技法、形式、风格，走出新路，如此才能使桂林山水画富有蓬勃的生命力。

参考资料

≈

1.单国强主编:《中国美术史》,中国人民大学出版社,2014年

2.李茂昌编著:《中国美术简史》,河南大学出版社,1996年

3.徐雁来:《中国历代绘画》,辽海出版社,2014年

4.常法宽编著:《诗书画史》,中国书店,2011年

5.谢麟、孟远烘:《广西美术发展史》,广西民族出版社,2018年

6.李永强:《20世纪中国画名家在广西的艺术创作与活动》,广西美术出版社,2016年

7.董玉龙主编:《白雪石山水画艺术研究》,人民美术出版社,2009年

8.谢麟:《广西现当代美术发展与漓江画派》,《中国美术》2020年第4期

9.吕立忠:《书香翰墨浓 诗画齐出众——清代"桂林临川李氏"书香世家》,《河池学院学报》2007年第3期

后　记

≈

　　桂林山水画从北宋诞生至今，千年来没有一部画史画论。为何？因为在清代中期之前有史料记载的桂林山水画家及画作仅有北宋米芾和明代邹迪光两位画家及其画作，即米芾的《阳朔山图》（已失传）和邹迪光的《阳朔山图卷》（仿米芾《阳朔山图》，现藏桂林博物馆）。直到清代中后期，桂林三大绘画世家的出现才改变这一状况。但桂林山水画家也不多，画亦少。故有先贤叹曰"想出一本桂林山水的古画集，是很困难的"，更不用说画史画论了。

　　元代没有桂林山水画家及作品。本书论述了元代著名画家高克恭等人的作品。因高克恭师桂林山水画鼻祖米芾，他的山水画继承了桂林山水画的基因。

　　在近代，广东海丰人陈宏对桂林山水画及广西美术事业的贡献是很大的，但如今的桂林及广西美术界却不太知晓，本书作了重点介绍。

　　在现当代，桂林山水画名家辈出，本书仅重点介绍了历届桂林市

美术家协会主席及个别出类拔翠并无异议的代表性画家。笔者在写作时尽量忠于史实，敬畏艺术，但由于缺乏史料及水平有限，难免有不当之处，敬请读者雅教。

汪瘦竹

2022 年 8 月 30 日晨

于桂林桃花江畔何求斋